마음
담은
글씨

누구나
쉽게
배울 수 있는
캘리그라피 책

마음 담은 글씨

박병철의
멋글씨 가이드북

샘터

| 차례

이제는 멋글씨

이제 한글로 된 캘리그라피의 우리말이 필요합니다.
아름다운 우리말로 '멋글씨'라 불러보세요.

마음글씨

마음을 담아 쓴
글과 글씨가
눈을 사로잡고
마음을 움직이게 한다.

하나의 마음을
세상 단 하나의 글씨가
따뜻하게 포옹한다.

위로와 용기,
마음을 웃게 하는 글씨가 있다.

캘리그라피란
무엇인가요?

캘리그라피란 무엇일까요?

서예(書藝)가 영어로 캘리그라피 또는 캘리그래피라 번역되기도 하는데, 원래 calligraphy는 아름다운 서체란 뜻을 지닌 그리스어에서 유래된 전문적인 핸드레터링 기술을 뜻합니다.

calligraphy에서 calli는 미(美)를 뜻하며 graphy는 화풍, 서풍, 서법, 기록법이라는 의미를 갖고 있습니다.

하지만 사전적 의미만으로는 캘리그라피를 제대로 설명하기에 뭔가 부족해 보입니다.

제가 생각하는 캘리그라피를 좀 더 이해하기 쉽게 정리하면 이렇습니다.

'뜻, 내용, 모양, 소리, 동작 등을 멋스럽고
아름다운 글꼴로 표현하는 것'

캘리그라피는 도구와 재료를 구분하지 않습니다. 그리고 서법도 제한하지 않습니다.

쉽게 보면 너무 쉽고 아주 가깝게 느껴집니다. 누구나 할 수 있겠다 싶습니다.

이것이 캘리그라피의 매력이기도 합니다.

이제는 멋글씨

그러나 캘리그라피를 제대로 이해하고 나면 조금 어려워질 수도 있습니다.
그리고 캘리그라피의 가치를 알게 될 것입니다.

캘리그라피

캘리그라피는 전문적이고 예술적인 글씨로 쓰고 표현하는 것입니다.
캘리그라피는 쓰고자 하는 글이 어디에 어떻게 쓰이는지에 따라 표현도 달라집니다.
뜻과 내용을 글씨를 통해 전달하여 보여주는 것입니다.

만두 제품의 이름을 쓸 경우를 예로 들어보겠습니다.
만두의 통통하고 속이 꽉 찬 이미지와 제품의 특징을 글씨로 표현합니다.
글씨를 통통하고 두툼하게 써서 속이 꽉 찬 만두를 제대로 설명하고 이해하도록 할 필요가 있습니다.
만두와 파스타는 분명 모양도 맛도 내용도 국적까지도 다릅니다.
가늘고 화려한 글씨를 사용한 만두 제품을 본 소비자의 마음은 어떨까요?
제품의 정보를 제대로 받아들일 수 있을까요? 구매하고 싶은 마음으로 움직일까요?

자연과 계절, 사물과 동물, 사람의 모양, 소리, 동작 등을 쓸 때도 마찬가지입니다.

상황이나 시간, 감정에 따라 느껴지는 사람의 마음이 다르듯 글씨도
달라야 합니다.

조형, 형상 그리고 의미를 고려해 글씨가 표현되어야 합니다.

사람의 마음이 따뜻해지는 글씨여야 합니다. 또는 강렬하게 느끼고 동
감할 수 있도록 쓰는 것이 중요합니다.

이것이 캘리그라피입니다.

글꼴을 상상하지 않는다면 글씨를 연구하지 않는다면 좋은 캘리그라
피가 될 수 없습니다.

뜻과 내용, 콘셉트에 맞는 캘리그라피를 완성할 수 있도록 더 멋스럽
고 더 아름다운 글씨를 고민해야 합니다.

전문가, 작가를 꿈꾸시는 분들이라면 더더욱 명심해야 하는 부분입
니다.

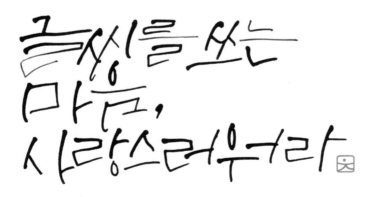

디지털과 디자인 세상의
캘리그라피

캘리그라피는 2000년대에 들어서면서 디자인 분야, 즉 상업적 용도로 콘셉트에 맞게 쓴 글씨로 사용되면서 큰 사랑을 받고 있습니다.

이후 점점 저변이 넓어지고 확장되고 있습니다.

컴퓨터 시대로 접어들면서 디자인 분야에서도 혁신적인 변화가 일어났습니다.

빠르게 변화하고 폭발적으로 성장하는 디지털 문화는, 분명 큰 상상과 꿈을 실현하기에 부족함이 없는 세상입니다.

그러나 한 가지, 사람의 마음을 따뜻하게 하고 교감할 수 있는 감성을 채울 수는 없었습니다.

컴퓨터에서 사용하는 서체는 획일적이고 단조로웠습니다.

캘리그라피는 차가운 디지털 문화의 대안이고 해결책이 되었습니다.

캘리그라피가 감성 마케팅의 대안으로 가장 앞에 서게 된 이유입니다.

영화 제목, 드라마 제목, 공연 제목, 책 제목, 회사 이름, 가게 이름, 상품 이름 등 디자인과 광고 전반에 캘리그라피가 사용되었습니다.

'광화문글판'을 비롯해 공익적인 다양한 글판이 사람들에게 위로와 희망을 주고 있습니다.

의류, 생활 용품, 팬시 용품으로도 만들어지고 있습니다.

다른 장르의 예술과도 교류하고 있습니다.

붓이 가지고 있는 특유의 동양적이고 한국적인 감성의 표현이 우리의 마음을 따뜻하게 하고 있습니다.

일방적으로 쏟아지고 노출되는 정보만으로 캘리그라피를 이해해서는 곤란합니다. 흔히들 알고 있는 붓글씨(서예), 레터링, 펜글씨, 차트글씨, POP 등과 구별이 되어야 합니다.

캘리그라피가 사랑받는 것은 기쁜 일입니다.

그렇지만 창의적인 '글씨예술'인 캘리그라피에 대한 올바른 인식이 필요한 때이기도 합니다.

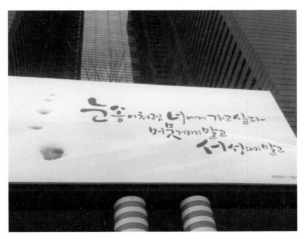

필자는 광화문글판에 참여해왔습니다.
글씨예술이 많은 사람들에게 위로와 희망을 주어 저에게도 기쁜 일입니다.
(광화문글판 2009년 겨울편, 박병철 글씨)

캘리그라피의
한글 사랑

캘리그라피가 꿈을 꾸었습니다. 그리고 캘리그라피는 한글을 사랑했습니다. 한글도 캘리그라피를 사랑했습니다.

한글과 캘리그라피는 두 손을 꼭 잡고 우리의 마음을 웃게 하는 한글 꽃을 피우고 있습니다.

우리만의 멋스럽고 아름다운 감성의 '글씨문화'를 꿈꾸고 있습니다.

보고 듣고 말하는 모든 것을 표현하는 세계 최고의 과학적 문자, 한글.

백성을 생각한 세종대왕의 지극한 사랑, 사람을 생각한 자랑스러운 우리의 문자입니다. 캘리그라피는 한국의 이미지를 문자로 표현하며 한글을 더 아름답게 이끌어내고 있습니다.

이제 한글 캘리그라피로 마음을 담아보시기 바랍니다.

한글은 머지않아 세계인이 사랑할 것입니다

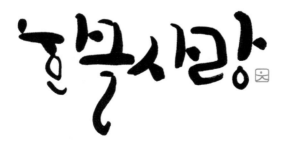

이제는
'마음을 담은 캘리그라피'입니다

캘리그라피는 디자인과 만나 성장하였습니다.

캘리그라피가 시작된 초기에는 대부분 디자인 관련 분야에 종사하는 분들이 배우고 사용하기 시작했습니다. 필자도 디자인 캘리그라피에 집중하였습니다.

그러면서 캘리그라피를 알리고 한글 쓰기에 몰두했습니다.

캘리그라피는 이제 우리 세상을 인간미 가득하게 물들이며 생활 속에서 숨 쉬고 있습니다.

필자는 캘리그라피가 약동하기 시작한 초기부터 또 다른 모습의 캘리그라피를 보았습니다.

그리고 조금 더디게 천천히 준비하며 다가갔습니다.

우리의 삶 속에서 조금 더 멋스럽고 아름답게 글씨를 쓰고 마음을 나누는 '글씨문화'가 그것입니다.

글씨로 마음을 나눌 수 있지 않을까? 분명 감성을 일깨우고 마음을 위로할 수 있지 않을까?

이렇게 시작된 필자의 '마음 담은 글씨'는 마음과 마음에게 말을 걸고 손을 내밀었습니다.

글씨는 점점 우리들 생활 속으로 따뜻하게 다가오고 있습니다.

현대인들은 고독합니다. 외롭습니다. 그리고 바쁩니다. 일상에서 잠시나마 여

유가 필요합니다.

휴식이 필요합니다. 글씨를 쓰는 시간은 나를 찾고 돌아보게 하는 휴식이 됩니다.

마음을 담은 캘리그라피는 디자인과 컴퓨터에 대한 부담감은 걷어내고, 멋지고 아름다운 글씨를 써야 한다는 부담과 걱정도 덜어내고, 온전히 자신과 사랑하는 사람을 생각하며 글씨를 쓰고 이야기하는 것입니다. 그렇게 생활 속에서 마음을 나누며 힐링하는 것입니다.

지나간 나를 돌아보고 찾는 것이 '힐링 캘리그라피'입니다.

이 책에서는 디자인 콘셉트에 맞게 쓰는 캘리그라피는 뒤로 미룰 것입니다.

그리고 어려운 전문용어를 줄이고 대화하듯 쉬운 말로 '마음 담은 글씨'를 다정하게 전해드릴 것입니다.

나 자신을 생각하기, 어제의 나를 돌아보기, 오늘의 나를 찾기, 내일로 힘차게 걸어가기, 사랑하는 사람을 생각하기, 꿈과 희망 찾기, 사랑의 마음을 글씨로 전하기, 한 줄의 일기를 쓰듯 기록하기, 고달픈 이에게 마음을 나누며 위로하기, 마음이 웃고 행복해지기.

이와 같은 마음을 누구나 쉽게 쓸 수 있게 합니다.

물론 디자인과 컴퓨터를 이용해 저장하고 많은 이들과 공유하고 프린트하여 나누는 것도 매우 좋은 일이라 생각합니다.

글씨,
나도 잘 쓸 수 있을까?

글씨는 말과 같습니다.
따뜻한 말 한마디가 용서와 위로, 희망과 기쁨을 선사합니다.

말로 못하는 것들, 다 전할 수 없는 감정을 글씨로 대신할 수 있습니다.
글씨는 표정을 담을 수도 있습니다. 그리고 깊숙한 곳 마음의 말들을 전달할
수 있습니다.
곧, 글씨는 내 마음을 보여주고 전달하기 위해 필요합니다.

컴퓨터와 휴대폰의 자판은 톡 톡 톡 두드립니다. 감성이 부족합니다.
종이 위 글씨는 쓱쓱, 싹싹, 스윽, 머리를 어깨를 마음을 만져줍니다. 따뜻합니다.
쓰윽 마음이 행복해집니다. 쓰윽 마음이 움직입니다. 그것이 글씨의 힘입니다.

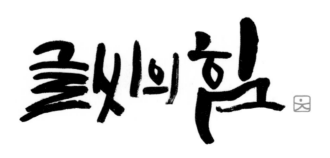

디지털이 지배한 이 시대와 사회에서 우리의 예쁜 마음은 어디로 갔을까요?

또 무엇으로 어떻게 표현해야 할까요?

이 질문의 조그만 해답 중 하나가 바로 '글씨'입니다.

컴퓨터 폰트로 표현되는 같은 모양의 꼴로는 우리의 슬픔과 기쁨을 그대로 전달하기가 어렵습니다.

우리의 마음을 고스란히 온전히 전달하기가 어렵습니다.

이 책을 통해 우리는 우리의 말과 마음, 그리고 고백과 다짐을 좀 더 멋스럽고 아름답게 글씨로 표현할 수 있습니다. 그리고 당신은 아름다운 글씨의 주인공이 될 수 있습니다.

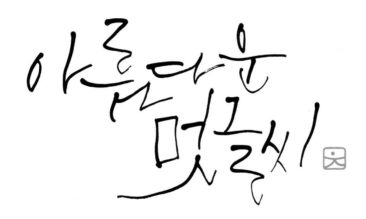

글씨,
누구나 쉽게 따라 쓰고 나눌 수 있을까?

이 책에 그동안 필자가 캘리그라피 작가로 활동하면서 익히고 연구해온 글씨 쓰기에 대한 방법을 쉽게 정리하여 담았습니다.

경우에 따라서 놀랍기도 하고 신기할 수도 있습니다.
또는 글씨 쓰기가 아주 어려운 것이 아니구나 하고 생각할 수도 있습니다.
이렇듯 옆에 나란히 앉아 말하듯 친절하고 다정하게 전달해드릴 것입니다.
누구나 쉽게 조금 멋스럽고 조금 아름답게 그리고 사랑스럽게 글씨를 쓰고 전달할 수 있도록 해주고 싶습니다.

어린아이의 삐뚤빼뚤한 글씨가 웃음을 만들고, 어르신의 꾸불꾸불한 글씨가 가슴 저미게 하고 눈물을 만듭니다.
이렇듯 순수한 글씨가 '좋은 글씨'라 생각합니다.

모든 사람마다 단 하나의 글씨를 가지고 있습니다.
그 글씨는 오로지 그 사람의 것입니다.
사랑하는 사람을 생각하며 글씨를 쓰는 시간에는 마음이 행복해집니다.
그 마음이 담긴 글씨를 받는 누군가의 마음도 행복해집니다.
위로와 용기, 꿈과 희망의 글씨를 쓰고 나누면 행복은 두 배로 커지고 웃음

은 더 많아질 것입니다.

자신도 모르게 자신을 위로하며 글씨를 사랑하게 될 것입니다.

그리고 미움으로 돌아섰던 마음이 제자리로 올 것입니다.

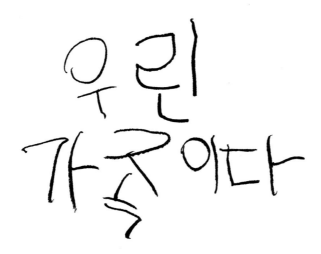

글씨,
마음을 어떻게 담을 것인가?

평소에 쓰고 있는 내 글씨와 캘리그라피가 다른 게 뭐지?
나도 멋지게 쓰고 싶은데 어떻게 써야 하지?

이 책은 캘리그라피 작가를 꿈꾸는 분이 보셔도 좋습니다.

그리고 일상생활에서 마음을 나누기 위해 글씨를 쓰고자 하는 분들에게
유익하고 좋은 내용이길 바랍니다.

전문가, 비전문가 구분 없이 생활에서 보고 듣고 말하는 마음의 말들을 쓰
는 것이 '마음 담은 글씨'입니다.

'글씨로 꿈과 희망, 위로와 용기를 말할 거야!'

이런 생각과 자세가 마음 담은 글씨의 준비이자 시작입니다.

그런데 어떤 내용을 써야 할까요? 마음을 글씨에 어떻게 담을까요?

몇 가지를 준비해보세요. 습관이 되면 매우 좋습니다.

마음이란 원래 '새것'이 없습니다. 하지만 '새롭게'는 있습니다.
그 마음을 담은 아름다운 글귀를 적어보세요.

먼저 글씨의 대상이 존재해야 합니다.
사람이든 계절이든 자연이든 감정이든 대상이 있어야 힘이 나는 따뜻한 글
귀가 보입니다.
똑같은 하늘을 봐도 시간과 장소에 따라 느낌이 다릅니다.
주변과 자신의 상황에 따라 감정이 다릅니다.
그 순간의 감정을 글귀로 메모하듯 적어놓으세요.
자신의 감정을 솔직하게, 타인의 생각과 표정을 느끼는 대로 기록하세요.
어느 순간, 짠~ 하고 멋지고 아름다운 글귀가 떠오릅니다.
마음이 따뜻해지고 감성으로 가득 찬 자신을 발견할 것입니다.

'상상'하세요. 상상이란 그릇은 상상하는 만큼의 '크기'로 늘어납니다.

돈이 들지도 않고 시간을 재촉하지도 않습니다.

상상하는 시간은 틀에 박힌 나를 탈출할 수 있는 유쾌한 시간입니다.

필자에게 질문합니다. "어떻게 작품의 영감을 떠올리세요?"

대답으로 한결같이 "떠다니는 먼지를 잡습니다"라고 말합니다.

공중에 떠 있는 수많은 사람의 말들과 생각들.

별거 아닌 듯 지나가는 일상적인 세상의 모습들.

이것들을 전혀 다른 눈과 마음으로 바라보면 상상이 보석이 되어 반짝거립니다.

마음의 얽매임을 풀고 말과 세상을 바라보고 들어보세요.

자유로운 상상이 이야기를 만들고 아이디어를 낳습니다.

관심이 '변화'를 만듭니다. 글씨도 마찬가지입니다.
글귀의 의미를 생각하며 한글의 글꼴을 그리듯 낙서해보세요.

멋지고 아름다운 글씨는 그냥 나오지 않습니다.

뜨겁게 사랑하는 연인들처럼 사랑하는 마음으로 글씨를 생각하고 연구하면 자음이 바람처럼 춤을 추고 모음이 나비처럼 날아오릅니다.

마음, 글꼴, 글귀. 이 모든 것이 새롭게 변합니다.

점 하나 획 하나가 어디에 어떻게 자리 잡고 어떻게 표현되느냐에 따라 세상에 하나뿐인 나만의 글꼴과 글씨가 태어납니다.

글꼴 연구는 멈춰서는 안 될 관심이고 변화의 시작입니다.

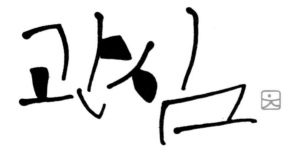

글씨는 '몸'이 '손'이 '마음'이 기억하고 익숙해져야 합니다.
첫술에 배부르지 않습니다. 평소에 반복해서 많이 써보세요.

도구마다의 특성과 장단점을 이해하고 익숙해져야 원하는 대로 글씨가 써
집니다.
반복하는 만큼 내 몸과 마음 어딘가에 기억으로 남아 잊히지 않습니다.
오른손잡이라고 가정할 경우, 처음 글씨를 쓰는 사람은 익숙하지 않은 왼손
으로 쓰는 것처럼 불편하고 서툴게 써집니다.
그러나 반복해서 글씨를 쓰다 보면 불편했던 왼손이 편안한 오른손이 되듯
움직일 것입니다.
그리고 글씨를 쓰는 시간이 더 즐거워지고 편안해질 것입니다.
저절로 나의 마음을 아름답게 노래하는 글씨가 될 것입니다.

눈높이를 키우세요. 눈이 '고급'이 되어야 글씨도 '고급'이 됩니다.
좋은 글씨가 무엇인지 판단하고 고를 줄 알아야 합니다.

요즘은 인터넷으로 찾아보아도 쉽게 많은 글씨를 볼 수 있습니다.

걸러지지 않고 일방적으로 노출된 글씨들을 보고 그 좋고 나쁨을 판단하기는 어렵습니다.

이제 막 글씨를 접하는 초보자의 경우는 더 어렵게 느껴집니다.

그렇기 때문에 많이 보고 느끼며 알아가야 합니다.

좋은 것은 남기고 좋지 않은 것은 냉정히 기억에서 버려야 합니다.

특히, 글씨를 쓰는 사람에게는 좋은 글씨를 선별하는 능력이 아주 중요합니다.

글씨는 글씨를 쓰는 사람이 제일 먼저 선택하여 세상 밖으로 나오기 때문입니다.

글씨의 좋고 나쁨의 첫 번째 출발지는 바로 글씨를 쓰는 사람입니다.

마음 담은 글씨를 쓰기 위해 평소 지녀야 할 좋은 습관들을 다시 정리해보 겠습니다.

1. 아름다운 글귀를 적고 만들어보세요.
2. 자유롭고 즐겁게 '상상'하세요.
3. 글귀의 의미를 생각하며 글꼴을 낙서하세요.
4. 평소에 반복해서 많이 쓰세요.
5. 글씨를 선별하는 눈높이를 키우세요.

캘리그라피?
멋글씨!

'캘리그라피'라는 용어는 캘리그라피가 시작되면서 사용되었습니다.

그리고 지금까지 큰 사랑을 받고 있기에 버릴 수 없는 용어이기도 합니다.

필자와 만나는 사람들이 종종 이렇게 물어봅니다.

'캘리그라피가 우리말로 뭐예요? 손글씨인가요?' 이런 경우 조금 난감했습니다.

그동안 캘리그라피를 가장 잘 설명할 수 있는 용어를 찾고 고민하였으나 적절한 용어를 결정하기가 어려웠기 때문입니다.

2012년 국립국어원에서 캘리그라피calligraphy의 순화어로 '멋글씨'를 선정하여 발표하였습니다.

글자 자체를 가리킬 때는 '멋글씨', 새로운 글씨체를 창조하는 예술 활동을 가리킬 때는 '멋글씨 예술'로 쓰면 된다 하고 정리하였습니다.

한글과 캘리그라피는 손을 꼭 잡고 서로 사랑하고 있습니다.

이제 한글로 된 캘리그라피의 우리말이 필요합니다.

아름다운 우리말로 '멋글씨'라 부르세요.

그리고 멋스럽고 아름다운 '멋글씨'를 써보세요.

멋글씨는 캘리그라피를 갈음한 우리말 순화어입니다.

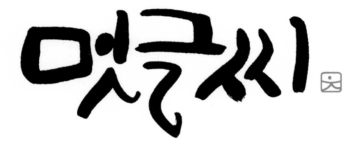

멋글씨를 써보자

말하듯이 써보세요. 보이는 대로 들리는 대로 써보세요.
한글이 즐겁습니다. 한글이 재미있어집니다.

눈꽃

이 바람과 추위에
다 사라져
없을 거라 생각했는데
꽃은 사라져
못 볼 거라 생각했는데
거기 있었네.
하얀 옷 갈아입고
다시 피었네.

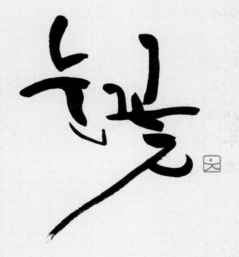

멋글씨,
문방사우? 문방다우!

멋글씨는 도구와 재료에 제한을 두지 않습니다.

'우리가 상상하는 모든 것이 도구이자 재료가 될 수 있다' 하여, 필자는 멋글씨를 '문방다우'라 말하고 있습니다.

필자는 자연적인 소재, 나뭇가지, 나무젓가락, 망가진 붓 등으로 글씨를 쓰는 것을 좋아합니다.

쓸모없거나 버려진 것에 새 생명을 불어넣는 즐거움이 있기 때문입니다.

이렇듯 개인에 따라 좋아하는 도구가 다를 것입니다.

멋글씨에 쓰이는 다양하고 재미있는 도구와 재료에 대해 알아보겠습니다.

아래의 도구와 재료는 우리 생활 속에서 쉽게 구하고 쓸 수 있는 것들입니다. 일부에 불과하니 즐겁게 상상을 더해보세요.

도구

1. 붓 2. 나뭇가지 3. 나무젓가락 4. 면봉 5. 칫솔 6. 마스카라 7. 셔틀콕
8. 폐화선지 9. 화장붓 10. 망가진 붓 11. 크레용/색연필 12. 마커펜
13. 붓펜 14. 연필

재료

1. 화선지 2. 복사지 3. 티슈 4. 벽돌 5. 석고보드 6. 스마트폰

먼저 멋글씨를 쓰는 데 있어 가장 주된 도구와 재료를 보겠습니다.

문방사우로 쓰기

붓

실제 멋글씨에 가장 많이 쓰이는 도구가 붓입니다. 붓의 능력은 언제나 새롭습니다.

흔히 말하는 서예붓입니다.

모필, 즉 동물의 털로 만들어진 붓의 특징은 마음이 담긴 글을 동양적인 감성으로 표현하고 전달하는 데 있어 탁월하다는 것입니다.

그래서 붓을 따라갈 도구는 아직 없는 것으로 보입니다.

'부드럽게 또는 거칠게' 붓의 종류에 따라 글씨는 자유롭게 춤을 춥니다.

먹과 만나 종이에 표현되는 수많은 글씨들은 언제나 '설렘' 그 자체입니다.

붓은 최고의 도구입니다.

멋글씨에 쓰이는 붓은 그리 크지 않습니다. 털 길이가 5센티미터 이하인 것이 주로 쓰이고 있습니다. 종류도 크기도 다양합니다.

하얀 털의 양호필은 부드럽습니다. 갈색 털의 낭호필은 탄력이 있습니다.

내용과 느낌에 맞게 선택하여 쓰시면 됩니다.

그리고 자신의 취향에 맞는 것을 잘 찾아 쓰시면 더 멋진 멋글씨를 쓸 수 있습니다.

멋글씨를 써보자

비싸고 싸고 좋고 나쁨을 가리지 말고 이것저것 써보며 자신에게 맞는 붓을 찾아가는 과정도 즐겁습니다.

물론 그림을 그리는 데 쓰이는 그림붓도 멋글씨의 도구로 쓰입니다.

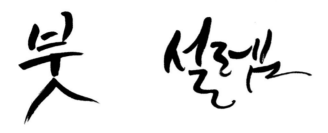

[붓 글씨]

먹(먹물)

먹이 없으면 붓도 그 능력을 발휘할 수 없습니다.

먹이 묻은 자리에서는 흔적과 향기가 돋아납니다.

아쉽게도 멋글씨에는 상업적인 작업이 많아서 시간에 쫓기게 됩니다. 그러다 보니 먹을 가는 것이 번거롭게 느껴지기도 합니다.

그래서 시중에서 판매하는 먹물을 주로 사용합니다.

먹을 가는 데 소요되는 시간을 줄이고 편리하게 사용할 수 있습니다.

종류도 다양하며 표현과 느낌에 따라 물과 섞어 사용합니다.

벼루

먹을 갈고 담는 돌, 벼루는 먹을 머금는 그릇입니다.

먹을 갈고 담는 벼루의 역할은 곡식을 담아두고 보관하는 그릇과 같습니다.

하지만 요즘처럼 먹물만 구입해 쓰는 경우에는 도자기 그릇이나 유리그릇 등으로 대체하여 사용하기도 합니다.

벼루처럼 넉넉하게 머금지는 못하지만, 이 또한 편리하고 관리가 용이하여 많이들 사용하고 있습니다.

종이(화선지)

하얀 화선지 위의 세상은 따뜻합니다. 그리고 인간미가 가득합니다.

붓이 지나간 자리에는 이야기가 있습니다. 사람 향이 가득 배 떠나질 않습니다.

먹물을 잘 흡수하는 화선지는 붓, 먹과 최고의 친구입니다.

포토샵 처리를 하듯 번지는 먹은 화선지 위에서 빛이 납니다.

화선지 또한 종류별로 다양합니다.

주로 사용하는 화선지는 흔하게 구입할 수 있는 '연습지'를 사용하시면 됩니다. 가격이 저렴하고 무난하게 사용할 수 있습니다.

그 외의 도구로 쓰기

멋글씨는 '문방다우'라 했습니다.
생각 이상의 도구들이 주변에서 저 좀 봐주세요! 하며 소리칩니다.
저를 글씨로 뽐내주세요! 하고 손을 흔듭니다.
필자가 자주 쓰는 붓 이외의 도구를 몇 가지만 보겠습니다.

나뭇가지와 나무젓가락으로 쓰기

나뭇가지와 나무젓가락은 쉽게 구할 수 있어 매력적입니다.
나뭇가지는 살아 있는 나무는 꺾지 마시고 꺾인 것을 주워 와 다듬어 사용
하시기를 권합니다.
나뭇가지도 생명이기에 그렇습니다. 글씨는 쓰는 사람의 마음이 중요합니다.
욕심이 가득하면 보는 이가 그 사람의 글씨를 분명 알아차리게 됩니다.
감동을 주는 글씨, 자연스러운 글씨는 자연스러운 소재와 마음에서 제대로
표현됩니다.
나뭇가지는 특성상 휘어져 있을 수도 있으니, 여러 각도로 만져보고 편한
손잡이 위치를 확보하여 쓰거나 다듬어 쓰기 바랍니다.

나뭇가지와 나무젓가락을 칼로 다듬으면 가로, 세로획의 두께를 조절할 수 있습니다. 이런 효과 때문에 필자도 즐겨 사용합니다.

또한 끝을 연필처럼 가늘게 다듬으면 만년필을 능가하는 멋진 재주를 부리기도 합니다.

[나뭇가지 글씨]

[나무젓가락 글씨]

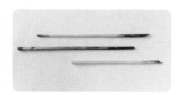

멋
글
씨
를
써
보
자

나무젓가락. 일회용인 이 녀석은 참으로 대단합니다.

너무 흔해 보잘것없어 보이기도 하지만 보면 볼수록 능력이 많습니다.

웬만한 붓 정도의 실력을 발휘해줍니다.

'네가 웬만한 펜보다 낫구나.'

그런 생각을 하게 합니다. 고마운 녀석이에요.

나무젓가락은 재질이 연한 나무라 쉽게 부러뜨릴 수 있습니다.

그렇게 부러진 모양에 따라 거칠고 날카로운 글씨를 쓰기에 좋습니다.

나뭇가지, 나무젓가락 모두 먹을 묻혀 화선지에 쓸 때면 뭉침과 번짐이 일어납니다.

경우에 따라 화선지가 찢어지기도 하니 주의해야 합니다.

이와 반대로 복사지 같은 탄성이 있는 종이에는 매끄럽고 화려하게 쓸 수 있습니다.

그 재주는 펜 못지않습니다.

하지만 먹을 잘 흡수하지 못하는 나무의 특성상 강약을 살려 쓸 필요가 있으며, 먹을 자주 묻혀 일정하게 쓸 필요도 있습니다.

그러니 글귀에 따라 어울리는 느낌을 살려 쓰면, 원하는 의미를 잘 전달할 수 있습니다.

무엇보다 지루하지 않고 재미있습니다.

면봉으로 쓰기

면봉은 솜에 먹물을 머금을 수 있어 편하게 쓸 수 있습니다.

면봉은 구하기 쉽고 쓰기도 쉽지만, 솜의 특성상 훼손이 심하므로 자주 새 것으로 교체하여 써야 합니다.

둥글고 부드럽게, 재미있고 편리하게 쓰기 좋은 도구입니다.

[면봉 글씨]

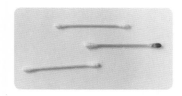

칫솔로 쓰기

칫솔은 힘 있고 거친 글씨를 쓰기에 좋습니다.
칫솔은 속도감이 느껴지거나 투박한 글씨를 쓰기에 매우 좋습니다.
붓의 부드러움을 대신하여 힘이 넘치는 글씨를 표현하는 데 매우 요긴합니다.

[칫솔 글씨]

마스카라로 쓰기

마스카라 역시 날카롭고 힘 있고 거친 글씨를 쓰기에 좋습니다.
마스카라는 칫솔보다는 덜 거친 글씨를 쓰기에 적당합니다.
마찬가지로 속도감이 느껴지고, 붓의 부드러움을 대신하여 힘이 넘치는 글씨를 표현할 때 사용하면 수월하고 재미있습니다.

[마스카라 글씨]

멋글씨를 써보자

셔틀콕으로 쓰기

셔틀콕은 날개의 털을 이용하여 쓸 수 있습니다.
'셔틀콕 어디로 어떻게 쓴다는 거지?' 궁금해하는 분들이 있습니다.
잘 들여다보고 생각하면 방법은 의외로 간단합니다.
셔틀콕의 날개를 떼어 편하게 잡고 쓰면 화려한 글씨를 쓸 수 있습니다.
필자가 생각한 도구 중 가장 재미있고 놀라운 경험이었습니다.

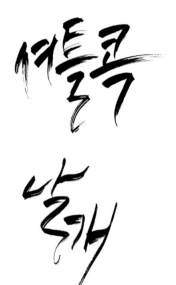

[셔틀콕 글씨]

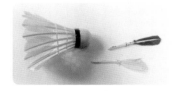

화선지(종이)로 쓰기

폐지를 이용하여 글씨를 쓰는 재활용이지만 결과는 놀랍습니다.
연습을 위해 무수히 버려지는 화선지, 또는 생활 속에서 버려지는 폐지들.
이런 종이들도 좋은 도구가 됩니다.

손에 맞게 화선지(종이)를 구겨서 먹을 묻혀 쓰면, 종이는 더 이상 버려진
물건이 아니게 됩니다. 글씨를 뽐내는 도구로 부활하여 마지막 생명을 불태
웁니다.

화선지
천둥소리

[화선지 글씨]

화장붓(볼터치용)으로 쓰기

둥글고 포근한 글씨를 쓰는 데 제격입니다.
몽실몽실하게 넉넉하게 표현하는 데 탁월합니다.
붓의 크기와 굵기의 특성상, 1~3자 정도의 글자를 쓸 때 더 좋습니다.

[화장붓 글씨]

망가진 붓으로 쓰기

붓은 죽지 않습니다. 쓰는 사람이 살아 있는 동안 붓도 살아 있습니다.

붓을 오래 또는 거칠게 쓰다 보면 붓의 털이 갈라지고 제구실을 못하게 됩니다. 하지만 그것은 그것대로 맛이 있습니다.

가위로 오려내거나 다듬어서 쓰면 거칠고 투박한 또 다른 능력을 보여줍니다. 그래서 필자는 이런 붓을 좋아합니다.

[망가진 붓 글씨]

크레용/색연필로 쓰기

아이와 같은 마음으로 글씨를 쓰면, 그 순간 아이처럼 순수해집니다.

아이의 글씨처럼 재미있고 낙서 같은 동화적인 글씨를 쓸 때 좋습니다.

일기와 같은 일상을 쓸 때나, 담벼락의 분필 글씨처럼 순수한 느낌을 담아 쓸 때 기분을 좋게 합니다.

광고 카피와 같은 세련된 글씨를 쓸 때도 많이 사용됩니다.

[크레용 글씨]

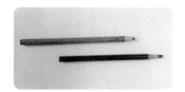

[색연필 글씨]

마커펜으로 쓰기

붓보다 사용이 쉽고 일상에서 편리하게 구할 수 있습니다.

굵고 얇은 부분을 적절히 이용하여, 화려하게 또는 날쌔게 표현할 수 있습니다.

크레용, 색연필과 마찬가지로 일기와 같은 일상을 쓸 때도 적당하고, 경쾌하고 발랄한 광고 카피에도 많이 사용됩니다.

[마커펜 글씨]

붓펜으로 쓰기

평소에 지니고 다니며 연습하고 메모하는 데 제 역할을 톡톡히 합니다.

붓의 기능을 가지고 있으며 사용하기 편리하게 펜으로 만들어졌습니다.

편리한 나머지 간혹 붓펜으로 모든 것을 쓰려는 분들이 있습니다.

연습이나 세필용으로는 좋으나 붓과 먹을 사용한 글씨의 멋과 맛을 따라올 수는 없습니다.

되도록 지필묵을 사용하여 깊은 먹향과 멋글씨를 느껴보시기 바랍니다.

붓펜
연습

[붓펜 글씨]

연필로 쓰기

어릴 적부터 써온 가장 흔한 일상적인 도구라서 친근합니다.
쓱쓱 싹싹 종이 위의 연필은 누구나 자연스럽게 써온 도구입니다.
어색하지 않고 낯설지도 않습니다. 아주 가까이 있어 더 매력적입니다.

[연필 글씨]

다양한 재료에 쓰기

꼭 화선지가 아니라도 글씨를 써볼 재료는 무궁무진합니다.
여기에 써볼까? 이런 생각이 들면 바로 해보세요.
도구가 그렇듯 재료 또한 흔한 것들부터 관심을 가져보세요.
색다른 느낌과 표현, 질감을 제공하며 글씨를 돋보이게 해줍니다.

복사지

복사지는 선명하고 번짐이 없습니다.

복사지는 화선지와 반대되는 느낌을 표현하는 데 좋습니다.

화선지에서는 먹이 묻으면서 바깥으로 번진다면, 복사지와 같은 종이는 탄성이 있어 먹과 물이 점, 선, 면 안에서 서로 엉키어 수채화 같은 효과를 보입니다.

오래전부터 필자는 이러한 기법으로, 작품 속에 글씨와 그림으로 표현하고 있습니다.

복사지 외에도 탄성이 있는 종이(인쇄용지, 켄트지, 판화지 등)라면 대부분 비슷한 특성을 가지고 있으니 참고하여 써보시기 바랍니다.

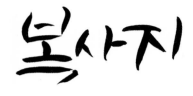

[복사지에 쓴 글씨]

티슈(화장지)

하얀 눈밭을 거닐듯 소복이 번지는 아름다움이 있습니다.

화선지보다 연하고 잘 스며드는 티슈는 먹이 닿는 순간 소복이 번집니다.

와! 하는 탄성이 나올 만큼 눈밭에 찍은 점 하나가 놀랍게 번집니다.

단 하나 아쉬운 점은 표현되는 결과는 만족스럽지만, 종이의 질이 약하고

연하여 작품으로서 원본을 남기기에 부족한 점이 있기도 합니다.

[티슈에 쓴 글씨]

벽돌과 석고보드

벽돌과 석고보드를 건축자재로만 볼 필요는 없습니다.

동네를 거닐다 공사장에서 버린 깨진 벽돌과 석고보드를 주워 와 거기에 붓을 그어본 적이 있습니다.

야! 하는 재미와 놀라운 결과를 목격한 첫 경험이 지금도 생생합니다.

신이 나서 있는 대로 다 주워 와 글씨를 쓰고 그렸습니다.

벽돌과 석고보드에 써본 글씨에는, 재료에 대한 호기심과 버려진 것을 되살려 가치 있게 만들고자 하는 마음도 담겨 있습니다.

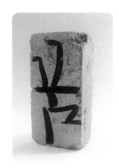

[벽돌에 쓴 글씨]

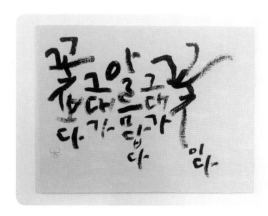

[석고보드에 쓴 글씨]

스마트폰

디지털의 차가움을 데워주는 손 위의 감성 놀이입니다.

디지털 기기 속에서도 멋글씨는 피어납니다.

폰트의 획일함을 벗어나고 채울 수 있는 도구의 힘이 새삼스럽습니다.

스마트폰 또는 태블릿피시에서 글씨를 쓰고 그림을 그리고 전달하고 나눕니다.

비록 종이와 붓과 먹을 그대로 담아낼 수는 없어도, 디지털로도 사람 맛을 표현하고 마음을 전달할 수 있어 다행입니다.

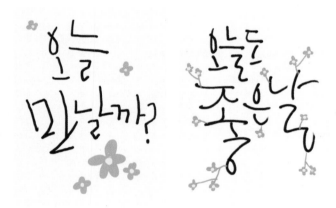

[스마트폰에 쓴 글씨]

앞에 보여드린 도구와 재료는 상상을 도와드리는 정도로 일부분에 불과합니다.

이것으로? 여기에? 이런 생각이 든다면 의심하지 말고 해보시기 바랍니다.

만약 별로 신통치 않은 결과물이 나온다 해도 그것으로 큰 수확입니다. 이미 시작했으니까요.

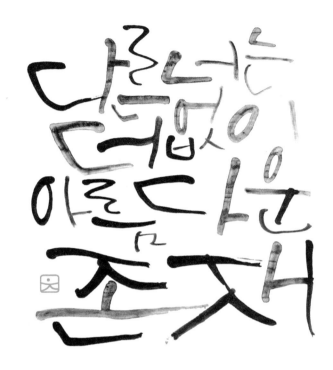

다름없이 아름다운 존재

별꿀

별거 아닌 것 같아도
다르니까 더 특별합니다.
예쁘지 않아도
다르니까 더 빛이 납니다.
같으면 다를 게 없습니다.
다르니까 보석입니다.

멋글씨 쓰기 첫걸음
: 조화롭게 쓰기

화려하면 잘 쓴 글씨일까요?
이것저것 넘쳐 보이는 글씨가 좋은 글씨일까요?

그렇다고 생각한다면 글씨에 대한 잘못된 생각일 수 있습니다.

글씨를 멋지게만 보이려고 일명 날려 쓰면 무엇보다 가독성이 떨어지고, 난잡하게 보입니다.

처음부터 화려하게만 쓰려고 하는 습관이 마음과 손에 배면 교정을 하기도 어렵고, 바로잡기도 힘들게 됩니다.

공감을 나누기 힘든 자아도취에 빠진 글씨가 됩니다.

아직 붓을 잡는 것이 익숙하지 않은 초보자라면 더욱 그렇습니다.

붓보다 마음이 먼저 가서는 안 됩니다.

쓰고자 하는 글씨를 쓰기 위해서는 마음이 먼저 도달하면 안 됩니다.

생각대로 붓이 움직여야 합니다.

쓰고자 하는 글씨를 정확히 알고 붓을 놓는 순간까지 몰입해야 합니다.

멋글씨 쓰기, 이제 시작해볼까요?

멋글씨를 써보자

글꼴을 스케치하세요

글씨를 쓰기 전, 어떤 글귀를 어떤 글꼴로 어떻게 쓸 것인지, 아무 생각도 안 하고 바로 쓴다면 어떤 글씨가 나올까요?

만족할 만한 완성도 있는 글씨를 쓰고 찾을 수 있을까요?

감나무 아래서 떨어지는 감을 받아먹듯 우연히 걸리는 글씨를 얻기란 쉽지 않습니다.

무작정 붓만 잡고 글씨를 쓴다는 것은 갈 곳이 없는 여행이요, 알 수 없는 꿈과 같습니다.

틈나는 대로 상황이나 기분에 맞게 낱말이나 문장을 선택하여, 뜻과 내용을 생각하며 스케치하세요.

수많은 글꼴을 낙서하듯 쓰다 보면 어느새 나만의 글꼴이 생겨나고 표현될 것입니다.

꾸준히 스케치하면 수많은 글꼴이 몸과 마음, 신경 어딘가에 둥지를 틀 것입니다.

['마음' 글자 스케치]

스케치가 버릇이 되면 내 글씨가 풍성해질 것입니다.

꼭! 사전에 글꼴을 스케치하고 난 후 붓을 잡으세요.

한 글자(일 음절) 쓰기

한글은 초성, 중성, 종성으로 이루어졌습니다.

그렇기에 초성, 중성, 종성의 강조만으로 최소 3종 이상의 글꼴이 생깁니다.

또한 획의 모양, 위치, 길이 등의 변화에 따라 무수히 많은 글꼴을 쓸 수 있습니다.

필자의 경험상, 한 글자인 경우는 상하좌우로 열고 뻗어나갈 수 있는 장점이 있어, 더 멋스럽고 아름다운 한글 표현이 가능합니다.

여기에 마음과 의미를 담고 형상, 공간과 조형적인 표현이 더해지면, 더욱 놀랍고 멋진 글씨가 탄생합니다.

이제 글씨가 어떻게 변화하고 달라지는지 순서대로 '쉽게' 알려드리겠습니다.

예시로 '꿈' 자를 한번 써볼까요?

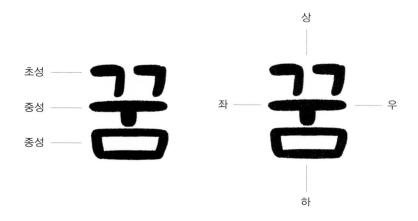

첫 번째로 초성, 중성, 종성에 각각 변화를 줍니다.
글자의 특징을 알아볼 수 있는 가장 중요한 첫 번째 부분입니다.

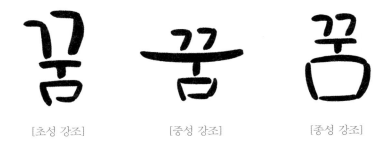

[초성 강조]　　　　　　[중성 강조]　　　　　　[종성 강조]

붓으로 썼습니다. 어떤가요?
초성, 중성, 종성 중 한 곳에만 변화를 주었는데 글씨의 느낌이 확 달라집니다.
전혀 다른 느낌의 글씨가 됩니다.
글자의 구성과 획들이 어떤 모양과 특징을 가졌는지 한눈에 들어옵니다.
그리고 어디를 어떻게 강조하거나 줄이면 좋겠구나 하는 것들이 보입니다.

두 번째로 이제 획의 위치, 길이, 모양 등에 변화를 줍니다.
위의 글씨 중 초성을 강조한 것부터 변화를 줘볼까요?

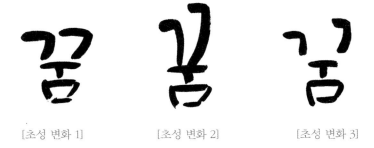

[초성 변화 1]　　　　　　[초성 변화 2]　　　　　　[초성 변화 3]

획의 위치, 길이, 모양에 따라 이렇게 다양한 글꼴이 나타납니다. 놀랍죠?
다음으로 중성을 강조한 것에 변화를 줘볼까요?

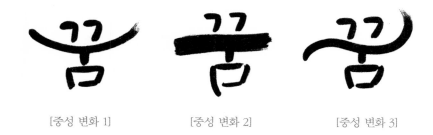

[중성 변화 1] [중성 변화 2] [중성 변화 3]

그리고 종성을 강조한 것에도 변화를 줘볼게요.

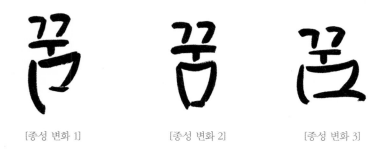

[종성 변화 1] [종성 변화 2] [종성 변화 3]

어떤가요? 다양한 '꿈'이 느껴지나요?

이렇게 획순에 맞게 쓰면서 초성, 중성, 종성에 약간의 변화를 주었을 뿐인데, '꿈'이란 글자가 사각의 틀을 깨고 나옵니다.

멋글씨를 써보자

세 번째로 상, 하, 좌, 우를 적절하게 강조하며 변화를 줍니다.
신나게 즐겨보세요. 점점 글씨가 멋들어지고 아름다워집니다.

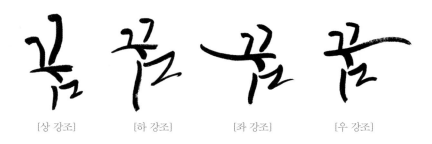

[상 강조]　　　　[하 강조]　　　　[좌 강조]　　　　[우 강조]

상, 하, 좌, 우를 활짝 열고 뻗어나가며 아름답고 멋진 글꼴로 다양하게 표현되었습니다.
다른 글자도 위와 같은 방법으로 생각하고 쓰면 됩니다.
'나는 이렇게 써볼까' 하는 상상을 더한 자신의 글씨가 궁금해지지 않나요?

네 번째, 붓질입니다. 다양한 붓질로 글씨에 변화를 줍니다.
누르고, 들고, 빠르게, 천천히, 굵게, 가늘게, 힘차게, 부드럽게, 거칠게, 화려하게, 투박하게, 귀엽게 등 붓을 어떻게 사용하느냐에 따라 다양한 표현이 가능합니다.
어떻게 달라지는지 볼까요?

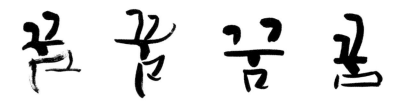

'꿈'이란 글자가 굵고 가늘게, 거칠지만 화려하게, 투박하고 친근하게 표현된 글씨가 보이죠?

이렇듯 다양한 붓질은 글씨를 맛깔나게 합니다.

동물의 털로 만든 모필, 붓은 감성적인 글씨를 표현하는 데 있어 매우 특별합니다.

다른 도구와 달리 붓이 가진 가장 큰 힘이고 돋보이는 부분입니다.

다른 도구를 제치고 한국적이고 동양적인 표현의 도구로서 붓이 사랑받는 이유이기도 합니다.

그럼 이제 다양한 한 글자 글씨를 보여드리겠습니다.

위의 설명을 이해하고 보신다면 글씨의 특징이 쏙쏙 잘 보일 것입니다.

따라 쓰기보다는 창조하고 생각하는 것이 더 중요합니다.

생각하고 응용하여 나만의 멋글씨를 써보세요.

다양한 한 글자

['꿈' : 꿈을 기다리지 않고 잡으려는 손짓을 표현했습니다.]

['봄' : 땅을 뚫고 일어서는 새싹의 모습을 표현했습니다.]

['달' : 달~ 하고 발음해보세요. 달~ 하고 말하듯이 표현했습니다.]

['땅' : 좋은 기운이 넘치는 힘찬 땅을 표현했습니다.]

['꽃' : ㅊ에 획을 더하여 꽃의 이미지를 강조하여 표현했습니다.]

['흙' : 받는 만큼 주는 흙의 넉넉함을 표현했습니다.]

['물' : 글자의 모양대로 물 흐르듯 자연스럽게 표현했습니다.]

['불' : 활활 솟으며 타오르는 모습을 표현했습니다.]

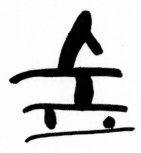

['숲' : 숲 속의 하늘과 나무와 돌과 땅을 표현했습니다.]

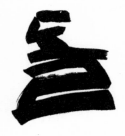

['돌' : 딱딱하고 거친 돌의 모양과 질감을 표현했습니다.]

['똥' : 엉덩이에서 똥! 떨어지는 한 방울을 표현했습니다.]

['길' : 글자의 뜻에 맞게 길을 걷는 사람의 이미지를 표현했습니다.]

['눈' : 눈~ 하는 발음과 눈사람의 모양을 함께 표현했습니다.]

['비' : 주르륵 창가에 비가 흘러내리는 모양을 표현했습니다.]

전각으로 마무리!

전각이라 하여 작품에 찍어 넣는 작가의 인장(낙관)을 사용하면 더 빛이 납니다.
개인의 도장이라도 어딘가에 찍어보세요. 글씨가 확 살아납니다.

두 글자(이 음절) 쓰기

먼저 글자의 구성과 특징을 살펴보고 이해해야 합니다.

두 글자가 서로 팔짱을 끼고 하나의 모습으로 어떻게 조화를 이룰지 생각하여야 합니다.

가령 '봄날'이라는 글자를 쓸 경우, '봄'은 상, 하, 그리고 좌측으로 뻗어나갈 수 있습니다.

우측으로는 '날' 자가 기다리고 있으니 염두에 두고 배려해야 합니다.

'날' 자의 경우도 마찬가지로 상, 하, 그리고 우측으로 뻗어나갈 수 있습니다.

좌측에 '봄' 자가 서 있으니 그렇습니다.

이것만 염두에 두고 글자의 특징을 살펴봐도 다양한 글씨를 찾을 수 있습니다.

역시 마찬가지로 여기에 마음과 의미를 담고 조형미를 더하면 더욱 놀랍고 멋진 글씨가 탄생합니다.

서두르지 말고 문구를 천천히 바라보세요. 그리고 생각하세요.

다양하게 글꼴을 스케치하는 것도 잊지 말고요.

자, 그럼 예시로 '봄날' 자를 한번 써볼까요?

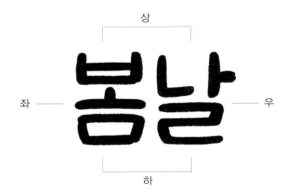

먼저 '봄날' 자의 글꼴 모양과 특징을 살펴보세요.

글자의 구조, 느낌과 율동을 어디에 줄지 찾아내야 합니다.

아울러 상, 하, 좌, 우의 변화를 어떻게 주면 좋을지 가장 먼저 생각해야 합니다.

위에 표시한 '봄날' 자의 상, 하, 좌, 우 강조될 부분을 참고하여 아래의 글씨를 보세요.

각 부분을 강조하여 보겠습니다.

'봄날' 두 글자를 상, 하, 좌, 우에 골고루 안정적으로 배치하고, 힘이 있는 붓질로 단단한 느낌을 주어 단조로움을 해결했습니다.

'봄'의 ㅗ와 '날'의 ㅏ를 강조하며 좌, 우를 열어주고, 부드러운 붓질로 단조롭지만 친근한 느낌을 강조했습니다.

멋글씨를 써 보자

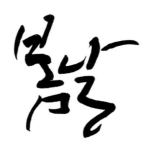

　'봄'의 ㅂ과 ㅁ, '날'의 ㅏ와 ㄹ을 상, 하, 우로 시원하게 강조하였으며, 글자를
사선으로 배치하여 생동감을 더했습니다.

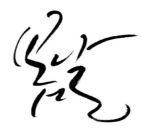

　'봄'의 상, ㅂ과 '날'의 ㅏ와 ㄹ을 열어 길게 뻗어가도록 하였으며, 글자를 사선
으로 배치하고 유려한 붓질로 자유로운 느낌을 더했습니다.

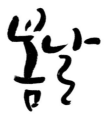

　'봄'의 ㅗ는 솟아나는 새싹처럼, '날'의 ㄹ은 아지랑이처럼 길게 강조하였으
며, 따뜻한 봄이 느껴지도록 둥글고 부드러운 붓질로 느낌을 살렸습니다.

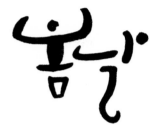

'봄'의 ㅂ을 힘차게 두 팔 벌린 아이의 모습처럼, '날'의 ㄹ을 땅을 뚫고 솟아
나는 봄의 기운으로 표현하였습니다.

글씨는 이렇게 어디를 어떻게 강조하는가에 따라 느낌이 달라집니다.
두 자 이상의 글씨는 이런 방법으로 미리 글자의 구성을 생각하고, 강조할
부분을 찾는 것이 중요합니다.
이런 방식으로 접근하여 스케치하면 더 많고 다양한 글씨를 발견할 수 있
습니다.

이러한 부분을 염두에 두고 다음의 다양한 글씨들을 감상하세요.
글씨가 이해되면서 배치가 눈에 쏙 들어올 것입니다.

바람

햇살

꾸믐

용기

응근

인생

희망

미래

열정

습관

노력

다섯째

위로

마을

된장

그릇

세 글자(삼 음절) 쓰기

두 글자에서 보셨듯이 먼저 글자의 구성과 특징을 살펴보고 이해해야 합니다. 세 글자부터는 조금 달라집니다.

첫 번째 글자는 가운데 글자를 배려하고, 가운데 글자는 마지막 글자를 배려해야 합니다.

중간에 위치한 글자가 양쪽 글자들과 어깨동무하거나 팔짱을 끼듯 조화를 이룬다고 생각하시기 바랍니다.

가령 '들국화'라는 글자를 쓸 경우, '들'은 좌 그리고 상, 하측으로 강조할 수 있습니다.

우측으로는 '국' 자가 기다리고 있으니 염두에 두고 배려해야 합니다.

'국' 자는 상, 하로 뻗어나가는 것이 좋습니다. 좌측에는 '들' 자가 있고 우측에는 '화' 자가 있기 때문입니다. 그렇기에 좌, 우로는 적절하게 강조해야 합니다.

그리고 마지막 '화' 자는 상, 하, 그리고 우측으로 강조하여 뻗어나갈 수 있습니다.

뜻과 내용에 따라 들. 국. 화. 세 글자가 조화를 이루도록 적절하게 상하좌우 획을 강조하면 보기 좋은 글씨를 쓸 수 있습니다.

또한 대상과 의미를 생각하여 핵심이 될 만한 글자를 강조하면 더욱 완성된 글씨가 됩니다.

그럼 예로 든 '들국화' 글자를 보겠습니다.

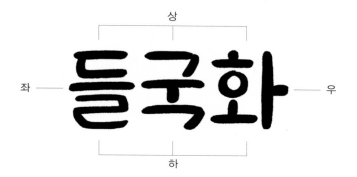

마찬가지로 글자의 구조를 파악하고, 특징이 상, 하, 좌, 우 어디에 있는지 찾아냅니다.

그리고 글자마다 서로 배려하고 조화를 이루면서, 어떻게 하면 활짝 드러날 수 있는지 봐야 합니다.

'들' 자의 ㅡ, '국' 자의 ㄱ, '화' 자의 ㅏ가 모두 상, 하, 좌, 우를 열고 뻗어나갑니다.

세 글자 모두 단조롭지만 공간을 적절하게 채우고 비우며 안정감을 줍니다.

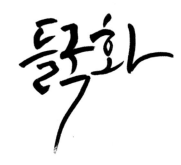

　'국' 자의 ㄱ이 아래로 길게 뻗으며, 더 멋지게 보이게 하는 여백을 만들었습니다.

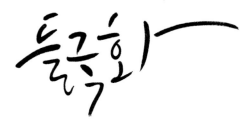

　평범하고 친근한 느낌을 살리고 가독성을 높인 글꼴입니다.

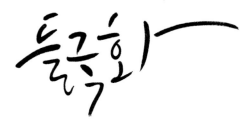

　'화' 자의 ㅏ를 강조하며 우측으로 뻗어나가게 하여 활기를 더해줍니다.

들국화

세 글자가 어깨동무하고 어울리며 들판에 함께 서 있는 모습입니다.

자, 이렇게 글자들은 모양과 내용, 글씨를 쓰는 사람의 생각에 따라 수없이 달라집니다.

이러한 부분을 염두에 두고 다음의 다양한 글씨들을 감상하세요.

다양한 세 글자

사랑해

미안해

괜찮아

거북이

꼬끼리

괴돌

좋은날

우리집

산청동

별똥별

다망구

항아리

멋글씨 쓰기 첫걸음
: 느낌을 담아 쓰기

말하듯이 써보세요. 보이는 대로 들리는 대로 써보세요.
한글이 즐겁습니다. 한글이 재미있어집니다.

캘리그라피, 즉 멋글씨의 멋은 뜻과 내용, 모양, 소리, 동작 등을 표현할 수
있다는 데서 나옵니다.

보고 듣고 말하는 것들을 멋글씨로 표현할 수 있다는 것은 또 다른 즐거움
입니다.

어린아이의 눈과 마음으로 세상을 바라보고 들어보세요.

후다닥~ 살금살금~ 글씨들이 공연 무대의 주인공처럼 움직이고 소리 낼
것입니다. 글씨로 쓰는 그 시간만큼은 동심으로 돌아갈 것입니다.

의성어/의태어 쓰기

사람과 동물, 사물과 자연의 소리와 모양, 동작을 글씨로 표현해보겠습니다.
쓰고자 하는 의성어와 의태어의 소리를 생각하고 글자를 바라보세요.
그리고 소리마다 특징을 찾아보세요.

길게, 짧게, 둥글게, 날카롭게, 글자 속의 어느 부분에 그 소리와 모양, 동작
이 있는지 찾아보며, 강조도 하고 그림도 그려 넣으며 글씨를 요리조리 스케
치해보세요.

답답한 단추를 풀어 헤치고 편안하고 자유롭게 상상하며 스케치해보세요.
의성어, 의태어를 멋글씨로 표현하다 보면 한글이 더 재미있고 흥미로워집
니다.

다음의 의성어, 의태어 글씨들을 보며 그 상황과 모습, 소리를 상상해보세요.

깡깡까ᅙ 낄낄낄

ㅍㅅ〳〵 살금살금 그ᄆ

덩기덩 얼쑤덩덩쿵

뿌지직

브릉

헬퍼더 덜거덕

빵쏙 베주

어흐엉? 절래철래

둥실둥실

주렁주렁

우걱우걱

쨍그랑

꽃가을

왕처제먼

으로정

그림 곁들이기

필자의 글씨 중 좀 독특한 글씨체가 있습니다.

거울의 상처럼 좌우가 뒤바뀐 경영(鏡映)글자입니다. 쉽게 말해 거울글씨입니다.

화선지에 좌우가 바뀐 글씨를 씁니다. 뒤집으면 비친 글자가 바로 읽힙니다.

사진을 찍어 저장한 후 컴퓨터를 이용해 좌우를 바꾸어도 됩니다.

거꾸로 쓰다 보니 자연스럽게 삐뚤삐뚤해져 어린아이의 글씨 같습니다.

어떻게 쓰는지 잠깐 보겠습니다.

글씨를 좌우 반대로 씁니다.

뒤집으면 비치는 화선지 같은 종이에 쓰면 편리합니다.

그리고 종이를 뒤집습니다.

비치는 종이가 아닐 경우에는 스캔하거나 촬영한 다음, 컴퓨터를 이용해 뒤집어보세요.

좌으를 뒤집어 글씨를 써요!

이렇게 투박하고 못난 삐뚤빼뚤한 글씨를 필자는 왜 썼을까요?

아이의 눈과 마음을 닮은 동심의 글씨를 쓰고 싶었기 때문입니다.

또한 예쁘게만 쓰는 것에 익숙해진 손과 마음에 휴식을 주고 싶었기 때문입니다.

그래서 찾은 것이 바로 거울글씨, 즉 경영글자입니다.

필자가 경영글자를 쓸 때 또 하나의 의미를 두고 있는 것이 있습니다.

그것은 오타 또는 가독성 등에 문제가 없다면, 단 한 번만 쓴다는 원칙입니다.

어떻게 쓰였든 그 자체가 순수한 것이라 생각하기 때문입니다.

어린아이처럼 순수하게 단 한 번만 쓰는 글씨, '경영글자'도 써보며 즐겨보시기 바랍니다.

여기에 글씨만으로 부족해 보여 그림도 그려 넣습니다.

글씨만으로 밋밋하다면 꽃과 나무, 새 등을 필요에 따라 언제든 넣을 수 있습니다.

멋글씨는 그 자체로 회화가 될 수도 있습니다.

시 한 편의 이야기가 글씨 속에 그대로 담겨 있는 듯 표현하면, 아이, 어른, 남과 여 가리지 않고 모두 좋아합니다.

다음은 경영글자에 그림을 곁들인 것과 글씨에 그림을 곁들인 것입니다.

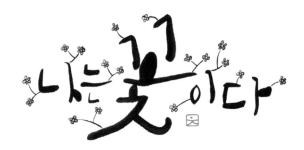

[경영글자와 그림 : 나는 꽃이다]

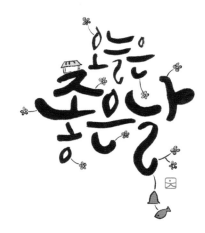

[경영글자와 그림 : 오늘은 좋은 날]

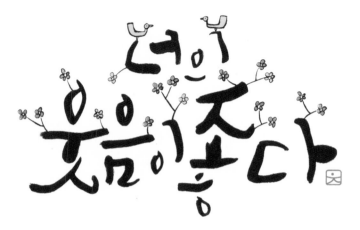

[경영글자와 그림 : 너의 웃음이 좋다]

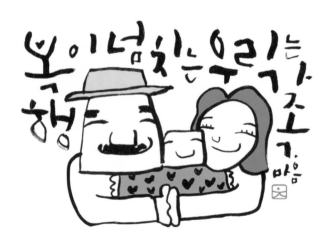

[글씨와 그림 : 행복이 넘치는 우리는 가족]

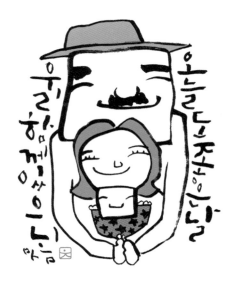

[글씨와 그림 : 우리 함께 있으니 오늘도 좋은 날]

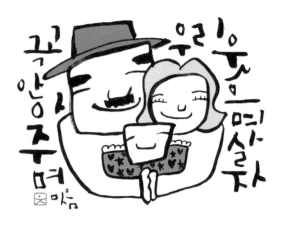

[글씨와 그림 : 꼭 안아주며 우리 웃으며 살자]

좋은 멋글씨의 5가지 요소

1. 가독성

가독성을 높이기 위해서는 먼저 내가 쓰고자 하는 글씨의 꼴을 생각하고 써야 합니다.
붓이 마음보다 앞서 달리면 원하는 글씨가 나오기 어렵습니다. 평소의 펜글씨를 쓰듯
몸에 밴 습관으로 쓰면 알아볼 수 없는 글씨가 나오기 십상입니다.

가독성을 중요하게 여기고 글씨를 획순에 맞게 써야 합니다.

가능하면 또박또박 쓰고 획순을 줄이지 마세요. 획순에 맞게 쓰면서도 아주 멋지고 아
름다운 글씨를 쓸 수 있으니까요.

붓과 글씨가 익숙해지는 만큼 조금씩 획순을 줄여 화려한 멋글씨를 쓰는 것이 좋
습니다.

[X. 안 좋은 예] [O. 좋은 예]

2. 주목성

먼저 글씨가 사용되는 목적과 내용을 이해하고 파악하세요.

그리고 글자를 바라보며 어떤 글꼴로 써서 전달할 것인지를 생각해야 합니다.

글씨는 획의 배열과 방향, 위치와 길이, 두께와 질감에 따라 천차만별로 달라집니다.

내용과 뜻에 맞게 써 감동을 주고 주목할 수 있게 해야 합니다.

내용에 맞지 않으면 오히려 반감을 주는 원인이 됩니다.

그리고 보는 사람이 글씨 자체에 주목하여, 내용을 한눈에 파악할 수 있게 해야 합니다.

글씨 자체로 목적과 내용이 이해되고 동감이 되어야 합니다.

[X. 안 좋은 예] [O. 좋은 예]

3. 율동성

컴퓨터 서체와 같은 동일한 구성으로 된 글자의 단순함을 깨고, 손의 맛으로 차별성 있는 글씨로 표현할 수 있는 것이 바로 멋글씨의 매력이자 장점입니다.

물 흐르듯 자연스러운 선의 움직임은 절로 글자의 아름다움에 빠져들게 합니다.

글자의 획은 규칙이 없으나 제 위치에서 시원한 바람에 휘날리듯 움직이고, 거친 장 맛비가 들이치듯 부딪치고, 눈송이가 흩날리듯 리듬감이 살아 있어야 합니다.

꽃들이 노래하고 구름이 흘러가듯 표현되어야 합니다.

불규칙이 자연스러운 규칙을 만들어 글씨의 꼴들이 살아 있어야 합니다.

[X. 안 좋은 예] [O. 좋은 예]

4. 독창성

'청국장'이라는 글자는 진하고 투박한 맛을, '고추장'이라는 글자는 맵고 강렬한 맛을 느낄 수 있게 표현되어야 합니다.

다른 글씨와 비슷하다면 더 이상 특별한 글씨도 아니며, 많이 본 듯한 글씨라면 경쟁

력이 사라집니다. 쓰임마다 내용마다 새로운 글꼴을 창조하여야 합니다.

그리고 같은 내용이라도 사람마다 다른 글씨로 표현할 수 있습니다.

다양한 해석으로 표현된 글씨, 그것은 위대한 한글의 발견을 이루는 것이기도 합니다.

창조적인 나만의 글꼴들이 모여 풍성한 한글을 만들어간다면, 한글의 멋이 가득한 '한글 글씨문화'를 자리 잡게 하는 초석이 될 것입니다.

[X. 안 좋은 예]

[O. 좋은 예]

5. 우연성

글씨를 쓰다 보면 생각지 못한 결과물을 보게 되는 경우가 있습니다.

무심코 써 내려간 글꼴들 속에서 새로운 글꼴을 발견하고 평범한 도구와 재료들 속에서 더 새로운 느낌을 발견하게 됩니다.

글꼴과 재료와 도구가 해내는 결과가 예상치를 넘어 새롭게 표현된 것을 보면, 놀라움과 더불어 남들이 알아차릴까 가슴이 뛰기도 합니다.

숨어 있는 그 우연의 발견은 관심과 기억 속에서 이미 자라고 있습니다. 늘 관심을 두고 관찰하는 습관을 가진다면, 남들이 발견하지 못하는 것들을 찾아내 내 것으로 만들 수 있습니다.

[X. 안 좋은 예]

[O. 좋은 예]

나만의 멋글씨

자신과 사랑하는 사람들을 위한 용기와 희망,
사랑의 마음을 전하는 멋글씨.

쓱쓱. 삭삭. 스윽

컴퓨터와 전화기의 자판은
톡. 톡. 톡. 두드립니다.

종이 위의 글씨는
쓱쓱. 삭삭. 스윽.
사람의 머리를 어깨를
그리고 마음을 따뜻하게 만져줍니다.

자신에게 또는 사랑하는 사람에게
글씨로 전해보세요.
위로와 사과, 고백과 응원의 말들을
글씨로 전해보세요.

쓱쓱.
마음이 행복해집니다.
스윽.
마음이 움직입니다.

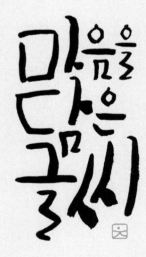

자신과 사랑하는 사람들을 위한 용기와 희망, 사랑의 마음을 전하는 멋글씨.

사랑하는 사람을 생각하면 없던 용기가 생깁니다.
저절로 일찍 일어나 힘차게 문을 열고 나갑니다.
가능하지 않다고 생각했던 일들을 해내고 진정한 행복의 가치를 찾게 됩니다.
이런 사랑의 말들을 글씨로 전해보세요.

말로 전하기 어려운 마음도 있습니다.
사랑한다고 말하고 싶지만 익숙하지 않아 감춰둔 마음들이 있습니다.
미안한 마음들, 감사와 고마움의 말들.
부끄러워 입 안에서만 맴도는 말들을 멋글씨로 전해보세요.

잘 보이는 책상 위, 냉장고 문, 도시락 보자기 밑, 거실 벽면.
진실한 마음이 담긴 용기와 사랑의 말들을 글씨로 써서 표현하고 붙여보세요.
마음을 고백하고 사과하고 짝짝짝 박수를 치는 멋글씨를 써보세요.
자신도 모르게 어느새 감동을 선사하는 예술가가 되어 있을 것입니다.

멋글씨는 당신의 인생을 더 멋지게 만듭니다.

마음을 담은 멋글씨

내가 행복해지기 위해서는 나부터 달라져야 합니다.

또한 가장 가까이에서 나를 위해 기도하는 사람을 생각해야 합니다.

작고 소소한 일일지 몰라도 그것부터 생각하고 달라지면 웃을 일도 많아집니다.

외모를 멋있게 꾸미는 일도 좋겠지만, 사랑하는 사람들을 위해 내가 또는 함께 우리의 모습을 가꾸어간다면 가장 아름답고 부러운 모습이 될 것입니다.

그 마음을 멋글씨로 써볼 수 있습니다.

멋글씨는 자연스럽게 생활 속에서 멋진 나와 우리를 만들어줍니다.

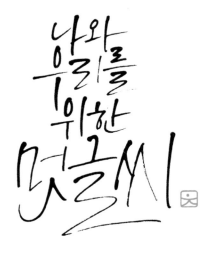

내 이름은 내가 써보자

소중한 내 이름 석 자, 자신 있게 드러내 보세요.
명함 속의 이름은 그 사람의 얼굴일 수도 있습니다.
글씨로 나 자신을 온전히 보여줄 수 있을까요?
사람의 인생은 달라집니다. 그리고 달라져야 합니다.
과거는 과거입니다. 현재 그리고 미래의 나는 달라질 수 있습니다.
그런 나를 내가 직접 쓴 이름으로 표현해보세요.

멋글씨로 이름을 쓸 때는 자신이 원하는 자신의 모습을 먼저 생각하세요.
자신의 꿈과 미래를 생각하여 이름 석 자에 담아내는 것입니다.
필자는 누군가의 이름을 쓰게 될 경우, 늘 먼저 묻는 말이 있습니다.
"미래에 당신은 어떤 사람이면 좋겠습니까?"
그 사람의 마음을 묻고 얼굴을 보고 떠오르는 이미지를 잠깐이라도 생각합니다.
그리고 이름 글자의 구성을 봅니다.
힘차게, 다정하게, 화려하게, 소박하게.
그 사람의 마음으로 들어가 이름을 써드리면, 마치 꿈이 이루어진 듯 좋아하고 기뻐합니다.
이러한 마음을 담으면 믿거나 말거나 이름 석 자의 글씨에도, 행운과 행복을 담을 수 있습니다.

대한민국 사람이면 누구나 다 알고 있는 이름 '홍길동'.
이 이름을 예시로 삼아보겠습니다.

세 글자 이름이니 앞에서 다룬 '세 글자 쓰기'를 참고하면 도움이 될 것입니다.

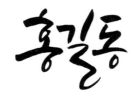

힘이 있어 보입니다.

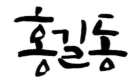

글자 모두 안정감이 있으며 점잖아 보입니다.

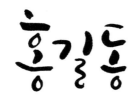

친근하고 다정해 보입니다.

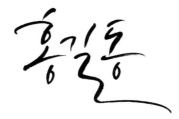

시원하고 활기차 보입니다.

그럼 홍길동 씨의 가상 명함 디자인을 보겠습니다.

명함 속의 이름은 같아도, 글씨에 따라 그 사람을 다르게 느끼고 생각하게 됩니다.

글씨가 사람의 이미지를 만들 수도 있다는 점을 알 수 있습니다.

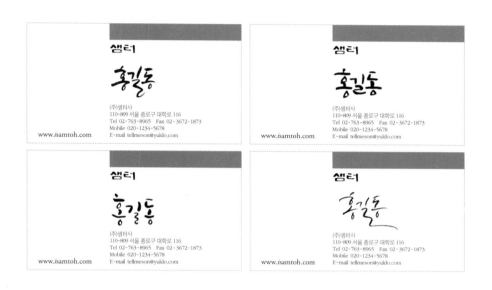

시간을 가지고 자신을 보여줄 수 있는 이름을 스케치해보세요.

그에 어울리는 도구를 선택하여 되도록 많이 써보세요.

이렇게 만들어진 세상 단 하나의 명함.

아마도 쉽게 버리지 못하는 명함이 되겠지요?

잠깐만요!

자, 이제 조금 긴 문장도 써볼까요?
멋글씨를 돋보이게 하는 3가지 기본 형태를
알려드립니다

1. 낱말 또는 몇 글자로 표현

구구절절한 설명 없이 가슴에 새기고 싶은 한마디를 강조하여 쓰는 것입니다.

'사랑', '행복' 등의 낱말이나 '힘내! 할 수 있어', '꽃은 피고 지고' 같은 말 한마디의 내용을 강조하여 쓰는 형태입니다.

특히 멋글씨의 멋과 아름다움을 자유롭게 표현하여 쓰기에 부족함이 없습니다.

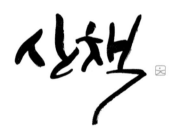

2. 한 줄 정도의 문장으로 표현

덩어리감이 잘 표현되는 형태입니다.

글자들 사이에 공간을 많이 주거나 간격이 벌어지면, 시선이 분산되고 집중력이 떨어집니다.

이를 해결하기 위해 글자의 사이사이를 획들로 퍼즐 맞추듯, 자간과 행간 그리고 줄바꿈을 적절히 하여 덩어리를 만듭니다.

문장의 중요 글자를 강조하기 위해 크기에 변화를 주는 것도 좋습니다.

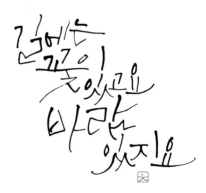

3. 중심이 되는 낱말과 문장을 조화롭게 배치하여 표현

1에서 설명한 '낱말 또는 몇 글자로 표현'의 형태에 설명이 될 글을 붙여 함께 보여주는 형태입니다.

멋글씨 작품으로서 완성도가 좋아 일반적으로 가장 많은 작품에 활용됩니다.

마찬가지로 문구에 따라 글자의 강조나 크기, 배치를 달리하고 적절하게 그림을 그려 넣어도 아주 색다른 글씨 작품으로 표현될 수 있습니다.

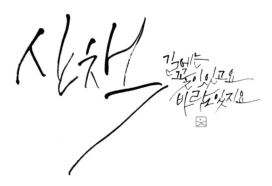

내 좌우명은 내가 써보자

스스로에게 건네는 용기의 말은 지친 나를 일어나게 합니다.

기분에 따라 상황에 따라 그리고 욕심에 따라, 참으로 많은 성공과 실패가 오가는 하루하루입니다.

아침에 느끼는 천근만근의 몸은 점점 게을러집니다. 그래도 꿋꿋하게 살아야겠지요.

마음을 다잡고, 꿈을 이루기 위해 다짐하는 나만의 생각.

그 생각을 한 줄의 글씨로 써보세요.

오며 가며 그 글을 바라보다 보면 어느새 그렇게 되어가는 자신을 발견하게 될 것입니다.

스스로 글을 창작하여 쓰면 좋겠지만, 그것이 어렵다면 예부터 내려오는 좋은 글을 선택해도 좋겠지요.

'멋글씨를 돋보이게 하는 3가지 기본 형태'를 확인해보세요.

1. 낱말 또는 몇 글자로 표현.
2. 한 줄 정도의 문장으로 표현.
3. 중심이 되는 낱말과 문장을 조화롭게 배치하여 표현.

그럼, 또 예시를 들어보겠습니다.
다음 문구로 하겠습니다.

'날자, 꿈이 날개를 달다'

1. 낱말 또는 몇 글자로 표현

강렬하게 가슴에 새기는 한마디를 선택하여 써보세요.

이 한마디가 아침을 즐겁게 하고 하루를 신명나게 합니다.

구구절절한 설명이 필요 없는 자신과의 약속입니다.

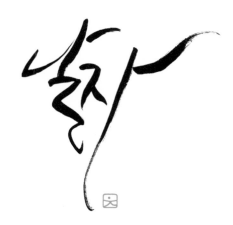

2. 한 줄 정도의 문장으로 표현

'나는 이렇게 살 거야!'라고 생각하는 한 줄 정도의 문구를 써보세요.

글씨의 자간과 행간을 촘촘하게 하여 덩어리처럼 만들면 집중도를 높일 수 있습니다.

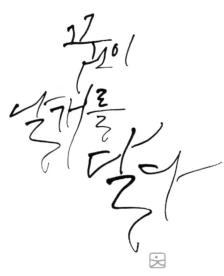

3. 중심이 되는 낱말과 문장을 조화롭게 배치

1과 2를 하나로 모아 전하려는 마음을 조화롭게 담았습니다.
제목과 설명이 함께 있어 이해하기도 좋고 단조롭지 않습니다.

'멋글씨를 돋보이게 하는 3가지 기본 형태'를 잘 기억하세요.
그러면 이를 응용해서 다양한 멋글씨 작품을 멋지게 만들 수 있습니다.
3가지 유형을 기억하세요.

여러 좌우명을 쓴 필자의 멋글씨 작품을 몇 개 더 감상해보세요.
그리고 '내가 쓴다면?' '글의 내용이 다를 경우는?' 이런 호기심과 이해로
직접 내 것을 만들어 써보세요.

삶을
즐거워해보자

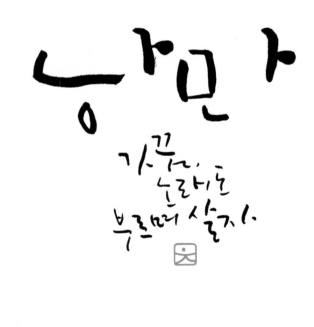

낭만

가끔, 노래도
부르며 살자

거짓말을
하지말자

바람처럼
살자

오늘은 내가 주인공!

긍정은 성공을 만든다!

소

나만의 멋글씨

생각을
바꾸면
인생이
달라진다

봄처럼
일어나지

우리 집 가훈은 내가 써보자

사람의 인성은 가정에서 시작되고 만들어집니다.
그러니 가족이 행복해야 합니다.

가훈은 가족이라는 대상과 가정이라는 범위가 정해져 있을 뿐, 좌우명을 쓰는 방법과 크게 다르지 않습니다.

먼저 가족과 이야기를 나누고 의논하여 문구를 선정해야겠습니다.

부모와 자녀 모두가 만족할 수 있는 감각적인 내용도 좋겠습니다.

너무 고리타분한 옛글로 가훈을 선정하면 누군가는 싫어할 수도 있습니다.

그 가정에 꼭 맞는 독창적이고 아름다운 가훈을 선택하는 것이 좋겠지요.

가훈도 좌우명과 마찬가지로 '멋글씨를 돋보이게 하는 3가지 기본 형태' 중에서 선택하고 적용하면 좋습니다.

추가로 간단한 그림을 넣어도 좋습니다.

'행복한 사람이 되자'
내가 행복하면 주변도 행복해진다

이 글과 내용을 예시로 삼아 써보겠습니다.

1. 주된 문장만 표현

문장이 길어지면 이야기 전달이 약할 수 있어 주된 문장만 쓰는 경우입니다.

'행복'과 '사람'을 조금 더 크게 강조해줍니다.

행복한 상황을 생각하며 그 느낌을 글자에 표현합니다.

여기서는 '복' 자의 ㅂ에 하트를 넣었습니다.

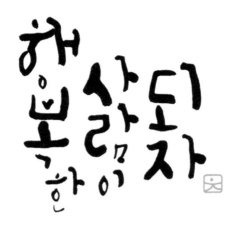

2. 중심이 되는 낱말을 강조하여 표현

'행복'이란 글자를 크게 강조하여 주목성을 높였습니다.

멋글씨의 맛과 멋을 충분히 살려 쓸 수 있는 장점이 있으며, 한글의 멋도 느끼고 깨닫게 해줍니다.

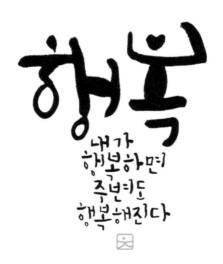

3. 글씨에 그림을 조화롭게 표현

필자가 즐겨 쓰는 글씨 장식입니다.

글씨인 듯, 그림인 듯, 친근하고 예쁘게 받아들일 수 있도록 하는 일종의 장치입니다. 아이, 어른, 외국인들도 좋아합니다.

적당한 그림을 넣으면 이러한 장점이 있습니다.

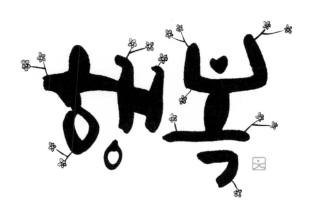

기본이 되는 이 3가지 유형을 이해하고 이에 따라 구상하면, 다른 멋글씨 작품도 멋지게 만들 수 있습니다.

필자의 가훈 작품을 몇 개 더 감상하세요.

그리고 쓰고자 하는 글귀에 맞는 형태를 선택하여 써보세요.

서로에게
서로답게

오늘 더
사랑하자

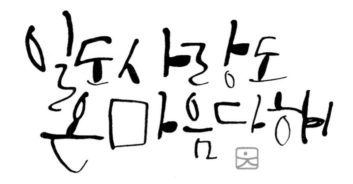

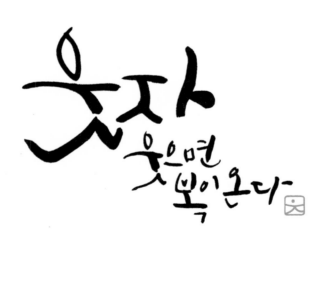

나만의 멋글씨

부지런하게 살자

양심
촌놈가이나라 독이다

땅처럼 생명을 사랑하자

한 줄 글씨로 일기를 써보자

화가 나면 화가 나는 대로 기쁘면 기쁜 대로 글씨로 남겨보세요.
달력의 하루를 찢어도 또 하루가 기다립니다.
숫자는 찢겨도, 해도 달도 여전히 그곳에 있습니다.
하루하루를 가치 있게 써야 합니다.
또다시 주어지는 하루라 여기고 함부로 또는 소비하듯 살아간다면 후회만
남겠죠.
때마다 느끼는 감정, 사랑, 열정, 후회, 다짐 등을 일기 쓰듯 써보세요.
유명인사의 명언처럼 한 줄로 써보세요.
한 장 한 장 돌이켜보면 사진보다 아름다운 추억이 될 수 있습니다.
그리고 썩 괜찮은 자신을 찾을 수도 있습니다.

담담하게 마음을 이야기하세요. 멋 부리기보다 내 마음을 남긴다 생각하고,
흰 종이 노트를 준비하여 한 줄로 마음을 남겨 써보세요.
여기서는 이런 문구를 써볼게요.

오늘, 나는 중요한 사람이 될 거야
'친절한 사람'

이런 글과 글씨로 아침을 시작한다면 어떨까요?
겸손해지고 웃음이 많아질 것입니다.
그리고 주위에 사람이 많아지고 더 가까이 다가올 것입니다.
그러다 보면 좋은 일이 생기고 오늘이 행복해집니다.
한번 써볼까요?

오늘, 나는 중요한 사람이 될 거야

'친절한 사람'

'친절한 사람'을 강조하였습니다.

오늘 무엇을 할 것인가를 잊지 않겠다는 다짐입니다. 용기가 납니다.

위와 같이 스스로에게 위로와 용기, 희망을 불어넣는 글과 글씨를 매일 쓴다면 "좋은 일만 가득!"은 바로 나를 두고 하는 말이 될 것입니다.

마음이 웃는 멋글씨

커피 한잔하듯 가벼운 마음으로 붓을 잡아보세요.

진심과 사랑이 담긴 문구를 써보세요.

그리고 카드나 엽서로 만들어 전해보세요.

편지처럼 긴 글은 부담스러울 수도 있습니다.

그럴 때, 간결하고 뜻 있는 문구로 뜨겁고 아련한 마음을 전해보세요.

상대가 그 마음을 받고 행복해할 것입니다.

지갑 속에 가슴속에 고이 접어 소중히 담아두고 새기고 꺼내 볼 것입니다.

필자는 가끔 울컥하는 마음으로 누군가를 떠올립니다.

너무 못한 것이 많아 미안해서 울컥합니다.

너무 사랑하여 울컥합니다. 아마 그 사람도 알 것입니다.

얼마나 사랑하는지 얼마나 그리워하는지 그 사람도 알 것입니다.

그런 사람이 바로 내가 사랑하는 사람입니다.

부모님께 드리는 카드

부모님을 생각하면 눈물이 납니다.

엄마, 아빠라고 부르기도 전에 눈물부터 납니다.

살아 계실 때 못했던 사랑한다는 말, 따뜻한 포옹, 고개 숙여 큰절을 못 드린 것이 너무 후회스럽습니다.

더 늦기 전에 표현해보세요. 말이라도 해보고 글씨라도 써서 전해드리세요.

기쁜 날엔 기쁜 대로, 아무 일 없을 때는 그런 대로 존경과 사랑, 감사의 마음을 글씨로 전해보세요.

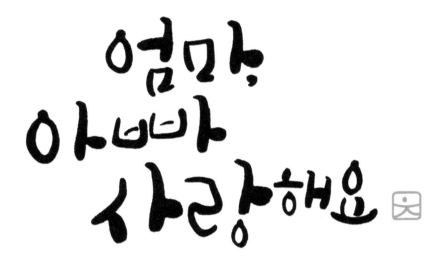

저의
부모이어서
'감사드립니다'

문구는 어렵게 정하지 마세요.
대화하듯 평소의 말로 교감하듯 써보세요.
글씨에서 우러나는 말투와 표정, 동작을 생각하며 웃으실 것입니다.

이렇게 사랑스러운 마음을 받으면 기분이 어떨까요?

　서먹하고 어색했던 마음이 풀릴 것입니다. 산책을 위해 날씨를 확인할 것입니다. 아침에 마주친 눈이 웃고 있을 것입니다. 가족이 더없이 행복해질 것입니다.

자녀에게 주는 카드

하나의 존재로서 그 가치를 인정해주는 존중의 말을 전해보세요.
뛰어놀고 싶은 아이들, 갈 곳이 많지 않은 아이들, 개인의 시간이 적은 아이들, 공부로 시작해서 공부로 하루를 마치는 아이들.
모두 우리 아이들입니다. 모두 이 나라의 미래입니다.
사랑하는 자녀에게 힘이 되는 응원의 말을 전해보세요.

현재의 고민을 함께 공유하고 대화를 나눠보세요.
아이들은 물질적인 선물보다 마음을 어루만지고 등을 두드려주는 사랑을 더 필요로 할 것입니다.
좀 더 귀를 기울여보세요.

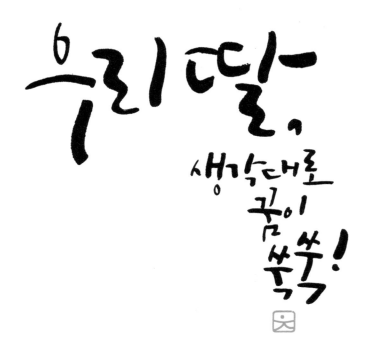

우리딸,
생각대로
꿈이
쑥쑥!

질문과 답만 원하는 세상, 아이들은 부모의 사랑조차 외면할지도 모릅니다.

존중이 담긴 자연스러운 표현을 담아보세요.

그리고 기다려주세요.

행복을 잡고 웃음 담고 아이는 돌아올 것입니다.

천방지축
우리아들!
그래도
제일멋져!

발가락
까지
예쁜
우리딸,

'제일사랑해'

생일날 축하 카드

누구나 공평하고 고귀하게 가지고 있는 것이 있습니다.

이름과 생일입니다.

이름을 크게 불러주세요.

태어나줘서 고맙다고 박수를 쳐주세요.

네가 있음에 내가 있고 삶에 의미가 생겼다고 손을 잡아주세요.

조금 힘든 세상살이지만 살 만한 가치를 발견해준 사람이 바로 너였다고
포옹해주세요.

그리고 축하의 마음을 글씨로 전해보세요.

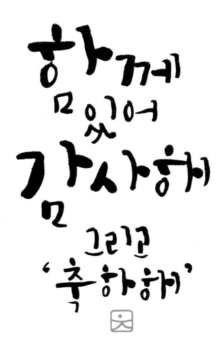

축하할 일이 많으면 좋겠습니다.

그리고 기쁜 일이 생겼을 때, 그 사람에게 아낌없이 크고 환하게 웃어주어야겠습니다.

축복하고 나면 그다음 축복은 자신에게 오기 마련입니다.

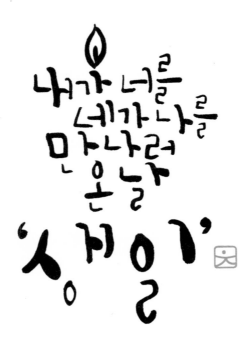

기분 좋은 날, 멋글씨로 행복한 날을 만들어보세요.

금은보석도 좋겠지만 조그만 선물과 정성스런 글씨도 그에 못지않을 것입니다.

진정한 마음이 담긴 멋글씨가 그 사람에게 힘이 되고 용기를 주고, 고개 숙였던 자존감도 불쑥 솟게 할 것입니다.

최고이내!
언제나
사랑해^^
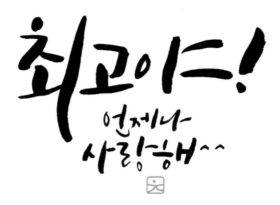

기쁜 날,
탈없고
많아
줘서
워!

연인에게 주는 카드

인생 절반의 성공, 사랑하는 사람이 곁에 있다는 것입니다.

내가 사랑할 줄 아는 사람이 된 것은, 네가 옆에 있기 때문이라고 전해보세요.

차가운 유리창에 입김으로 하트를 그릴 수 있는 따뜻한 마음이 생긴 것은,

네가 있었기 때문이라고 말해보세요.

지금, 그 사람이 웃고 있네요. 당신도 웃고 있네요.

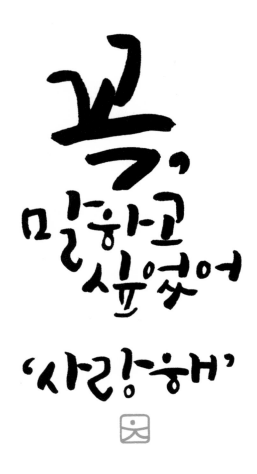

조금 닭살이면 어때요. 사랑이란 그런 거죠.
스멀스멀 가슴이 분홍빛으로 물들고 심장이 뛰게 하는 것입니다.
그 심장이 말하는 것을 글씨로 전해보세요.

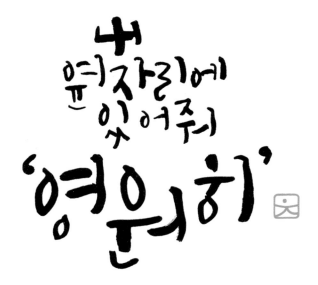

둘만의 언어로 마음을 전해보세요. 그 사랑이 웃을 겁니다.

두근거리는 심장과 마음의 소리를 듣고 저기서부터 힘차게 뛰어올 것입니다.

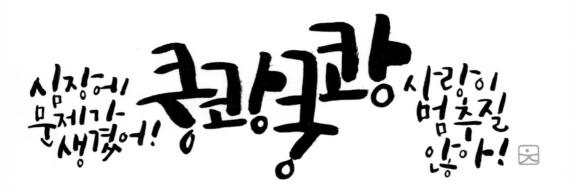

나만의 멋글씨

크리스마스 카드

한 해를 마무리하는 즈음, 감사와 축복의 마음을 전해보세요.
작은 힘이 큰 힘을 만들어 한 해의 끝까지 왔습니다.
매일 좋은 일만 있을 수는 없습니다. 그래도 힘이 되어준 사람들이 있어 다행입니다.
혼자가 아니어서 여기까지 잘 왔다고, 그리고 더 큰 희망이 생겼다고.
그 사람들에게 메리크리스마스! 하고 외쳐보세요.

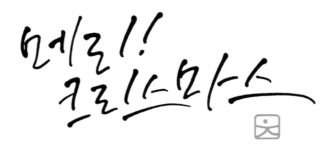

더 발랄하게 신나는 문구로 써보세요. 좋은 날이잖아요.
주고받는 사랑이 그 사랑을 더 크고 밝게 해줍니다.
소리 없이 구석에 앉아 있는 친구도 먼저 다가가 손 잡아주고요.

사랑과 행복이 넘치는 '성탄절'

세상의 모든 사람과 축복을 '그대에게'

사랑과 축복을 나눠보세요. 그 기쁨이 커져 희망이 덩달아 커집니다.
얼굴이 밝아지고 마음이 넉넉해집니다.
올 한 해, 그래도 '괜찮았어' 하는 생각이 들 것입니다.

새해 카드

아침이 밝았습니다. 새해는 언제나 특별합니다.

어제와 다를 게 없지만 숫자가 바뀌면서, 마음이 바뀔 수 있는 기회가 주어
졌습니다.

돌아보면 기쁨과 행복, 후회와 아픔이 있었습니다. 좋았던 것은 좋은 대로
잘 이어가고, 안 좋은 것은 수정하고 번복하지 말아야 합니다.

웅크리고 앉아 있을 수만 없습니다.

살아가는 동안, 늘 변화하고 새로운 것을 찾고 받아들여야 합니다.

또 다른 나를 찾고 기대하며 온 가슴으로 새날, 새해를 맞이하여야 합니다.

새날

새아침, 새꿈을 펼치세요

굳은 다짐은 신나는 아침을 만듭니다. 작심삼일이면 어떻습니까. 일어나세요.
매일 일어나고 매일 다짐하면 작심삼일도 튼튼한 365일이 될 수 있습니다.
변하지 않는 마음으로, 지치지 않는 생각으로, 뜻대로 뜨겁게 살아가야 합
니다.

산 위에서 바라보는 세상은 넓습니다. 육지에서 바라보는 바다는 끝이 없
습니다. 그 위에서 떠오르는 해는 곧 나 자신입니다.
자신을 갖고 자신을 일으키세요. 당당하게 일어나세요.

소품을 만들어보세요

버리기는 쉽습니다. 그리고 재활용도 쉽습니다.

먹다 남은 음식은 바로 쓰레기가 됩니다.

남기지 않도록 적당히 만들어 먹으면 건강에 이롭지만, 너무 넘쳐 남기면 세상을 해치기도 합니다.

주위를 둘러보면 재활용할 수 있는 것들이 넘칩니다. 재활용을 해보세요.

새것을 사기 전에 글씨를 써 새롭게 사용해보세요.

조금 더 사용하고 버려도 늦지 않습니다.

버려진 벽돌에 멋글씨를 써보면, 투박한 질감의 좋은 소품이 됩니다.

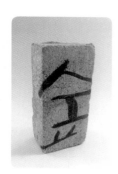

[멋글씨 벽돌]

썼다가 지우고 또 쓰고, 접시는 사람의 공간에서 작품이 됩니다.

우연히 먹과 물을 섞는 접시 위에 연습 삼아 쓴 글씨가 너무 예뻤습니다.

그래서 그 접시를 장소를 정해 세워놨더니 훌륭한 작품이 되었습니다.

그리고 때가 되어 물로 지우고 다른 글씨를 썼더니 사람이 즐거워합니다.

한동안 또는 때마다 나와 누군가에게 전달하는 접시 위 글씨는 행복한 웃음을 만듭니다.

한시적으로 사용하는 간편한 생활 소품 정도로 사용하시기 바랍니다.

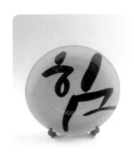

[멋글씨 접시]

종이컵은 그 자체로서 훌륭한 재료가 되기도 하고 소품이 되기도 합니다.
종이컵에 나만의 멋글씨를 써서 공간을 꾸며보세요.
또는 거기에 따뜻한 음료를 담아 누군가에게 슬며시 건네보세요.

 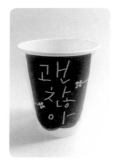

[멋글씨 종이컵]

멋글씨를 이용해 간단하고 쉽게 멋진 소품을 만들어 사용해보세요.
주변이 밝아지고 기분까지 좋아집니다.

공간에 비치하여 글씨를 나누어보세요.
회사나 기타 여러 사람이 함께 쓰는 공간에서 글씨를 나누어보세요.
센스 있게, 기분 좋게 의견과 생각을 나누어보세요.
축하도 하고 위로도 해보세요.

착한글판

착한 한글 글판, 즉 아홉 자로 쓰는 '착한글판'입니다.

누구나 아홉 자는 생각하고 아홉 자 정도는 쓸 수 있습니다.

어렵지 않게 본인의 마음을 글씨로 표현하여 전달해보세요.

건의 사항을 쓰셔도 좋고, 축하의 말을 써도 좋고, 위로의 말을 써도 좋습니다.

긍정의 말은 긍정을 낳습니다.

내가 한 격려의 말은 결국 나에게 돌아옵니다.

[아홉 글자 착한글판]

멋글씨 이야기

"사랑해요"라고 쓴 한마디 글씨는 세상 단 하나의 사랑입니다.
그 누구도 대신할 수 없는 사랑의 흔적입니다.

여백

붓이 지나가며
남겨둔 자리,
여백도 획이다

마음속에
마음을 담아 써보세요

가장의 역할을 대신하여 힘겨운 인생을 살며 한없이 깊은 사랑을 주셨던 나의 어머니. 지금 나에겐 종교와도 같은 존재가 되어버린 어머니가 돌아가신 후 그토록 그리워하며 쏟아냈던 낙서와 이미지들, 내가 나를 위로하며 토해냈던 글씨들이 자라고 꽃을 피워 지금의 마음글씨가 되었습니다. 이렇듯 마음을 담은 글씨는 말보다 진한 마음속에 마음을 담아 쓰는 글씨인 것입니다.

누구든 마찬가지였겠지요. 어머니가 돌아가셨으니 태산이 무너졌습니다. 그리고 꺾어진 꽃처럼 시들었습니다. 기댈 곳 없는 외로움과 후회, 그리움으로 술을 마셨습니다. 어느 날 집으로 가는 길에 문득 이런 생각이 들었습니다.
'내게 무슨 일이 생겨도 아무도 모를 거야.'
'내가 어떻게 살고 있는지 아무도 궁금해하지 않겠지.'

어머니가 돌아가신 후에도 시곗바늘은 돌며 매일 아침 해는 다시 떴습니다. 아침이 오면 햇살과 함께 나도 눈을 떴습니다. 그렇지만 나의 세상은 어두웠습니다. 건조하고 단조로운 생활의 반복으로 나는 집 안을 빈둥거리는 바퀴벌레와 다를 게 없었습니다.
그런 내가 꼭 붙잡고 놓지 않은 것이 있었으니 다름 아닌 글씨를 쓰고 그림

을 그리는 일이었습니다. 낙서하듯 생각을 적고 글씨를 썼습니다. 의미가 있든 없든 상관없이 나는 하염없이 붓을 잡았고 그것이 나의 유일한 놀이터였으며 숨 쉬게 하는 숨통이었습니다.

봄, 여름, 가을, 겨울 그리고 다시 봄이 왔습니다. 그 시간이 지나면서 나는 놀라운 사실을 알게 되었습니다. 글씨를 쓰며 보냈던 시간만큼 서서히 나는 나의 자리로 돌아온 것입니다. 글씨가 나에게 웃음을 주었다는 것을 알게 된 것입니다. 나는 더 글씨에 빠져들었고 미친 듯이 두문불출 몰두했고 그 시간이 행복했습니다.

문득 글씨를 쓰며 살고 싶어졌습니다. 먹고사는 문제를 생각하기보다 뭔가 의미를 찾기 시작했습니다. 나만의 동굴에서 마음을 글씨로 쓰며 알게 된 캘리그라피, 멋글씨가 그것이었습니다.

동굴 밖으로 나와야겠다고 생각했습니다. 내가 위로받은 것처럼 글씨로 사람과 자연과 생명들의 마음을 글씨로 써야겠다고 다짐했습니다.

내 미래가 궁금하지도 두렵지도 않았습니다. 설렘만을 가득 담은 봇짐을 꾸려 무작정 떠나는 나그네와 같은 심정이었습니다. 배고팠지만 신이 났습니다. 파리나 모기가 되어 글씨를 잘 쓴다고 하는 사람의 작업실에 몰래 숨어들어가 관찰하여 좋은 것을 내 것으로 만들고 싶은 마음이었습니다.

그 즐거움은 고통이 되었고, 그 고통은 나의 밤을 길게 하고 아침을 일찍 열게 하였습니다.

나의 호는 '마음'이 되었습니다. 시작이 그렇듯 나는 지금도 마음을 글씨로 쓰고 있습니다.

생명의 숫자만큼 마음이 있습니다. 아픈 만큼, 기쁜 만큼 헤아릴 수 없는 마음들이 있습니다. 시시각각 좋았다가 싫어지는 마음속의 마음들이 있습니다. 이렇게 약해진 마음을 단단하게 하는 한마디를 써보시기 바랍니다.

뜨거운 여름에 내리는 한줄기 소나기같이 시원한 글씨와 추운 겨울 한줄기

햇살 같은 따뜻한 글씨를 써보시기 바랍니다. 사람을 생각하며 쓴 한마디의 글씨는 한 송이의 꽃을 피우는 것과 같습니다.

　내년의 꽃은 아직 피지 않았습니다. 지금 이 순간의 꿈과 희망을 글씨로 써보시기 바랍니다.

단단한 마음

내년의 꽃은
아직 피지 않았다.

지금은
흙을 뒤집고
씨 뿌릴 시간

전쟁하듯 쓰지 말고
산책하듯 글씨를 써보세요

전쟁 같은 글씨가 있습니다. 싸워서 이기고 돋보이려는 욕심의 글씨가 있습니다. 산책을 하다가 길에서 그런 글씨를 툭툭 털어내곤 합니다. 그리고 다시 고운 글씨를 담습니다. 그러면 산책 같은 글씨를 가지고 돌아올 수 있죠. 나는 길을 걸으며 글씨를 주워 담습니다. 내 글씨를 감상하는 사람을 위해서입니다. 글씨에도 예의가 있다면 작은 마음도 써주는 아름다운 태도일 것입니다.

나는 시간을 내어 산책을 합니다. 교통사고로 인하여 과한 운동을 하지 못하는 이유도 있지만 어느 날부터인가 길을 걷는 것이 좋아졌습니다. 물론 예전처럼 넓은 운동장을 마음껏 뛰고 싶은 충동이 머리끝까지 치밀어 오르는 날도 있기는 합니다. 하지만 길을 걸으며 만나는 꽃과 나무, 새와 바람, 하늘과 구름 같은 친구들이 있기에 천천히 걷는 것으로 만족합니다.

길을 걸으면 좋은 점이 있습니다. 그중 하나는 심심하지 않다는 것이죠. 오히려 심심하면 길을 걷습니다. 수많은 상상이 내 머리 위에 어깨 위에 눈썹 위에 발 위에 붙어 재잘재잘거리며 함께 길을 걷습니다.

꼭꼭 감춰진 보석함을 열어 사진과 물건 속 옛 사람을 기억하듯 하나하나가 한 발 한 발이 됩니다. 이마에 땀방울이 촉촉해질 때 몸은 옷을 벗듯 상쾌

해집니다. 이 또한 심심함을 채우는 즐거움이 아닐까요?

지인들과 도란도란 막걸리 한잔하며 보내는 시간은 또 다른 세상을 보는 즐거움이 됩니다. 이 또한 큰 풍요요 기쁨입니다. 이에 비하면 산책을 하며 나홀로 마시는 감성의 물은 싸고 단순하지만 어느 단골 찻집 질 좋은 차의 그윽한 풍미를 맛보는 것과 같습니다.

길을 걸으면 좋은 점, 두 번째는 잘 풀리지 않는 수수께끼를 풀 듯 퍼즐이 맞춰진다는 것입니다. 나를 찾는 시간, 즉 자신을 냉정히 바라보는 시간이 될 수 있습니다.

하고 싶은 것과 할 수 있는 것과 할 수 없는 것을 구분하게 됩니다. 현실을 정확히 보는 눈을 갖게 됩니다. 막연히 생각에만 그치는 것들이 얼마나 많은가요? 또 지금이 아니면 할 수 없는 것들이 얼마나 많은가요? 산책은 그것을 나누고 합하게 하는 시간이 될 수 있습니다.

몸이 고되면 생각을 집중하기 어렵습니다. 빠르게 뜀박질을 하면 생각을 멈추게 하고 잠시나마 마음의 고통에서 벗어나게는 할 수 있습니다. 그렇지만 달리는 속도가 빠른 만큼 놓치는 것이 많습니다. 길을 걸으면 숨어 있던 마음을 읽어내고 놓친 것들을 발견할 수 있습니다. 그리고 바로 행동으로 옮기게 하는 힘이 생기죠.

세 번째로 길을 걸으면 사람을 이해하는 마음이 커집니다. 불쑥 튀어나오는 잡동사니 같은 화를 가라앉히고 다스릴 수 있으니, 길을 걷는 것은 몸이 아니라 마음이 산책하는 것과 같습니다.

사람과의 관계에서는 갈등과 오해가 빈번합니다. 사람마다 생각이 다르고 목적이 다르고 원하는 것이 다르기 때문이죠. 미운 사람도 생기고 보고 싶지 않은 사람도 생깁니다. 마음을 다치게 하는 것도 마음이며 마음을 웃게 하는 것도 마음입니다. 그렇기에 마음도 틈나는 대로 걸어야 합니다.

엉켜 있는 실 뭉치처럼 복잡한 사람의 마음을 그냥 들여다보면서 걸어야

합니다. 그러다 보면 이해하게 되고 반성하게 되고 화로 인해 요동치던 마음이 가라앉고 편안해집니다.

마음이 고단한 날, 집으로 돌아가는 길에 길을 걷습니다. 길을 걸으며 마음의 먼지를 털어냅니다. 집으로 들어서는 순간에는 웃어야 합니다. 이것은 사랑하는 사람에 대한 예의입니다. 전쟁 같은 삶의 흔적을 잠시 내려놓고 사랑하는 사람과 포옹해야 합니다. 내가 지키고자 하는 사랑이기에 더욱 그렇습니다.

산책길

혼자 길을 걷는데
하나도 외롭지 않아요.

내 머리 위에 구름 한 점
내 어깨 위에 새 한 마리
내 눈썹 위에 바람 한 점
내 발길 따라 꽃 한 송이

나는 부자가 되었어요.

글씨에는 취하되
취하지 않은 글씨를 쓰세요

세상에는 많은 글씨가 있습니다. 낙서하듯 쓴 글씨, 재미있게 쓴 글씨, 제멋대로 쓴 글씨. 이 모두 정겹습니다. 갈겨쓰든 날려 쓰든 글씨를 쓴 사람이 만족하면 그 글씨는 그대로 멋진 글씨라 할 수 있을 것입니다. 그러나 예외가 있습니다. 멋글씨 작가, 즉 글씨 쓰는 일을 직업으로 삼은 이는 달라야 합니다. 이른바 작가라는 명칭을 달고 글씨를 쓰고자 하는 사람은 글꼴을 고민하여야 합니다.

점점 멋글씨를 쓰고자 하는 작가들이 늘어나고 있습니다. 또한 생활에서도 멋글씨를 쓰고 나누려는 사람들의 관심과 사랑이 커지고 있습니다. 이 모두 좋은 글씨문화를 만드는 분위기와 환경이 다져지는 과정이라 생각합니다. 그러나 이즈음에서 또 다른 고민과 마주하게 됩니다.

멋글씨에 대한 관심이 많아진 것을 느끼는 요즘입니다. 수많은 강좌가 곳곳에 생겨나는 것을 보니 더욱 그런 생각이 듭니다. 멋글씨, 즉 캘리그라피도 시험을 보고 자격증을 발급하고 있다는 사실이 그것을 증명하는 것 같습니다.

사실 저는 캘리그라피 자격증을 발급한다는 것을 알고 깜짝 놀랐습니다. 그런 사실에 마음이 멍들어 한동안 시들어 있었던 기억이 있습니다. 어느 예

멋글씨 이야기

술가가 자신을 자격증으로 증명하였는가라는 물음과 함께 어떤 문제와 답, 기준과 평가로 판단하는지, 그리고 평가를 하는 누구는 멋글씨에 대한 어떤 자격증이 있는지 묻고 싶었습니다.

이러한 나의 생각은 누구를 지적하는 것이 아니며 관심사도 아닙니다. 고단하지만 즐겁게 한 송이씩 피워온 한글의 멋과 아름다움, 그리고 글꼴을 창조하며 걸어온 멋글씨, 즉 캘리그라피 작가들의 온전한 정신이 훼손될까 봐 드는 마음인 것입니다.

사람들은 일방적으로 쏟아지는 정보를 받아들이고 이해합니다. 그렇기에 제대로 된 정보를 제공하는 것 또한 무엇보다 중요합니다. 그러기 위해서는 멋글씨를 교육하는 강사들의 자질이 향상되어야 함은 물론이고, 기술에 앞서 멋글씨에 대한 올바른 이해와 마음가짐을 중요히 여기는 교육이 우선되어야 합니다.

멋글씨를 한번 경험해보고 싶다거나 취미로 생각하여 글씨를 배우고 쓰시는 분들과 작가로서의 길을 가고자 하는 분들의 마음가짐은 달라야 합니다. 전문가, 즉 작가라고 불리고 싶다면 작가다운 '마음가짐'이 필요합니다.

작가는 진지한 자세로 고민하여야 합니다. 전문적이고 예술적인 글씨를 쓸 수 있도록 해야 합니다. 스스로 멋글씨의 가치를 증명하고 높일 수 있도록 연구하여야 합니다. 제대로 된 글씨와 정보를 비전문가인 사람들에게 알리고 나눠야 합니다.

이것이 진정으로 멋글씨를 사랑하는 사람과 글씨에 모든 것을 바쳐 그 길을 걷는 작가들에 대한 존중입니다. 그리고 멋글씨 작가로서의 '마음가짐'입니다.

또한 생활에서 주고받는 글씨문화는 그것대로 튼튼하고 즐겁게 자리 잡아야 합니다. 감성과 재미가 있는 글씨놀이가 되어, 위로와 희망의 전달자로서

뿌리내려야 합니다. 이렇게 생활글씨와 예술글씨가 팔짱을 끼고 어깨동무하여 좋은 풍토와 환경을 만들어야겠습니다. 이것이 '좋은 글씨문화'의 시작입니다.

자, 이제 마음을 가다듬고 글씨를 생각하시기 바랍니다. 그리고 글씨 쓰는 사람은 취해 흥겹지만, 글씨 자체는 취하지 않아 넘치지 않게 써보시기 바랍니다. 이러한 글씨야말로 아름다운 글씨이며 오래도록 간직하고 싶은 글씨일 것입니다.

마음가짐

마음을 바꿨더니
찡그렸던 마음이 펴집니다.
마음이 펴지니
우거지 얼굴도 펴집니다.
얼굴이 펴지니
세상이 환해집니다.
나는 멋집니다.

작고 흔한 도구의
놀라운 힘

멋글씨는 도구와 재료를 폭넓게 사용할 수 있어 그 또한 큰 즐거움입니다. 아이가 쓰던 크레용으로 써보기도 하고 뒹굴어 다니는 연필로 글씨를 써보기도 합니다. 모두 멋스럽습니다. 복사지에도 써보고 스케치북에도 써봅니다. 모두 제 모습이 달라 더 예쁩니다. 주변에서 흔히 보이는 것들에게는 특별함이 있습니다. 이것저것 눈여겨보면서 나만의 도구를 찾아보세요. 비싼 것이 아닌 나에게만 특별한 도구 말입니다.

나는 나무젓가락과 나뭇가지를 좋아합니다. 멋들어지고 화려하게 글씨 춤을 추는 붓과 자유자재로 자신을 뽐내는 다른 도구들에 비하면 내세울 것도 자랑할 것도 없지만, 나무젓가락과 나뭇가지는 다른 것에게는 없는 자연스러움이 있습니다. 그리고 작고 흔한 것으로 크고 가치 있게 만드는 놀라운 힘을 발휘합니다.

나무젓가락과 나뭇가지는 아주 훌륭하고 귀한 도구입니다. 그래서 붓만큼이나 애정을 갖고 늘 옆에 두고 있습니다. 쉽게 구할 수 있어 가치가 적고 버리기 쉬워 천하게 여길 수 있지만 적어도 나에겐 더없이 귀한 친구입니다.

나무젓가락은 글씨를 쓰는 사람의 취향에 맞게 부러뜨리고 자르고 갈고 씹

고 하여 사용하면 됩니다. 나무젓가락은 사용하는 사람에게 기회를 줄 뿐 까다롭게 굴지 않습니다. 나뭇가지에 비하면 질도 연하고 다루기도 쉬운 것이 특징입니다.

입에 물고 오물오물 씹다가 부드러워지면 먹을 묻혀 글씨도 쓰고 그림도 그립니다. 마치 지루한 일상을 벗어던지고 숲으로 들어가, 물장구를 치고 재잘거리며 노는 아이들처럼 신나게 놀게 됩니다.

그에 비하면 나뭇가지는 나무젓가락보다 성격이 세고 개성도 뚜렷합니다. 산신령의 지팡이처럼 모양과 색에 따라 그럴듯한 멋진 외모를 가지니 보기에도 좋습니다. 또한 언제든 길에서 거저주워 올 수 있으니 자꾸 산책을 하게 만들기도 합니다. 밤사이 불어온 비바람에 꺾인 녀석들 중 잘생긴 놈으로 몇 개 주워 와 다듬고 닦아 잘 보이는 곳에 두는 기쁨 또한 매우 쏠쏠합니다.

글씨를 쓸 때의 맛은 더 남다릅니다. 화선지가 찢어질 만큼 까칠하기도 하고 눈물처럼 번지게도 합니다. 탄성이 있는 종이 위에서는 피겨스케이트 선수처럼 자유자재로 곡선과 직선을 그립니다. 한 획을 쓸 때마다 먹을 묻히며 꾹꾹 눌러 쓰기도 하고 먹과 물을 섞어 자연스럽게 쓰기도 합니다. 이렇듯 손쉽게 구하고 손쉽게 대할 수 있으니 더욱 친근하고 사랑스럽습니다.

잠시 쉬고 싶을 때, 마음이 잡히질 않고 먼지처럼 떠다닐 때, 나는 나무젓가락과 나뭇가지와 함께 휴식을 취합니다. 마음을 써봅니다. 그리고 마음을 그려봅니다. 조용히 자리에 앉아 글씨와 그림을 쓰고 그리며 마음을 새롭게 가져봅니다.

세상에는 수없이 많은 도구가 있습니다. 그리고 도구와 재료로 사용할 수 있는 것들로 가득 차 있습니다. 도구를 찾아보세요. 신나고 재미있는 나만의 도구를 만들어보세요. 자세히 보고 사용해보며 자신에게 꼭 맞는 도구를 찾아보세요.

나에게 꼭 맞는 도구는 마음이 통하는 친구와 같습니다. 잘 맞고 통하면 그만큼 글씨가 좋아집니다. 그리고 앞으로 더 좋은 글씨를 쓰게 됩니다.

쓸 만해

작은 것들과 노래하니
내 마음이 쓸 만해집니다.
흔한 것들과 춤을 추니
내 마음이 쓸 만해집니다.

내 마음이 쓸 만하니
내 자신이 쓸 만해집니다.

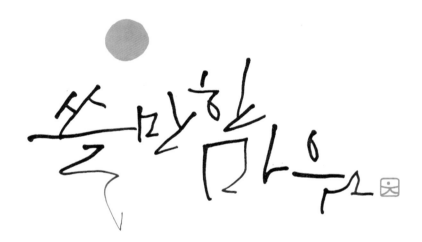

마음을 웃게 하는
글씨를 써보세요

아이가 쓴 "엄마 아빠 사랑해요"라는 글씨는 저절로 웃게 하고 힘이 나게 하는 보약이 됩니다. "어미야. 고맙다"라고 쓴 부모의 글씨는 흔들리던 마음이 제자리를 찾게 하는 위로를 줍니다. 길에서 만난 군고구마 아저씨의 "군고구마 사세요"라고 쓴 골판지 위 글씨에는 고구마의 온기만큼 자신의 책임을 다하려는 간절함이 담겨 있습니다.

이 시대는 바쁩니다. 경쟁이 치열합니다. 그 생활의 틈바구니에서 메일이나 문자로나마 안부를 주고받을 수 있어 참으로 다행이라 생각합니다. 빠르게 소통하며 정보를 공유하는 편리가 있으니 그것 또한 좋습니다. 그러나 이러한 디지털 기기로 사람의 감정과 표정을 온전히 전달하기에는 뭔가 아쉬움과 부족함이 있습니다. 멋글씨 쓰기는 그 부족한 부분을 채울 수 있는 좋은 방법입니다.

기업이나 학교, 단체나 모임 등에서 강연과 멋글씨 수업을 할 때가 종종 있습니다. 그때 만났던 분들의 소중한 삶과 사람 이야기는 저의 마음에 오래도록 따뜻한 여운으로 남습니다.

"모처럼 누군가를 기억할 수 있어 의미 있는 시간이었어요." "자신과 사랑하

는 사람을 생각하고 그 마음을 글로 만들고 글씨를 써보게 된 이 시간이 좋았습니다. 정말 소중하게 느껴집니다"라고 말하는 모습을 보며 오히려 더 커진 저의 행복을 느꼈습니다. 그리고 멋글씨가 주는 가치와 힘을 생각하게 되었습니다.

이런 만남의 시간은 언제나 즐겁습니다. 사연도 다르고 글씨도 다르니 볼거리도 풍성합니다. 이렇게 사람 사는 이야기가 담긴 멋글씨가 우리 삶 속에 가까이 스며들기를 바랍니다.

내 아들 기죽지 말라고 쓴 어느 부모의 사랑과 응원이 담긴 멋글씨 액자가 그랬듯 멋글씨가 집집마다 희망처럼 걸리면 얼마나 좋을까 하고 생각해봅니다. 집 안 어딘가에 걸린 글씨가 부모와 형제간의 화목을 다져주는 계기가 되기를 바랍니다.

잘 쓰고 못 쓰고를 떠나 진심이 담긴 글씨로 대화하기 바랍니다. 어렵지 않게 이해하기 쉽게 우리의 한글로 쓴 마음의 글씨들을 전하길 바랍니다. 서툰 마음과 서툰 글씨라도 사람이 행복해지고 세상을 따뜻하게 하는 글과 글씨를 나누고 소유하기를 바랍니다.

사람 사는 세상 곳곳에 마음이 웃고 울게 하는 멋글씨가 번져 마음이 부자인 사람들이 많아지기를 바랍니다. 허기진 마음을 배부르게 하고 잊고 있던 꿈을 다시 꾸게 하는 글씨가 번지기를 바랍니다.

"사랑해요"라고 쓴 누군가의 한마디 글씨는 세상 단 하나의 사랑입니다. 그 누구도 대신할 수 없는 사랑의 흔적입니다.

종이 위의 글씨는 말보다는 약하지만 사라지지 않으며, 향기는 없으나 은은한 흔적으로 오래 간직할 수 있습니다. 그리고 글씨를 쓰는 시간은 여행입니다. 바쁜 일상 중에 잠시 내려놓고 과거와 현재, 미래의 나를 보고 찾는 마음 여행을 떠나기에도 더없이 좋습니다.

글씨와 함께 휴식과 충전을 하는 시간을 가져보길 바랍니다. 잠시 시간을 내어 멋글씨를 써보시기 바랍니다. 자신도 모르게 자신에게 감동하는 선물 같은 시간이 될 것입니다.

글씨 꽃

사랑해요.
말하기 부끄러워
종이에 쓴 글씨.

펄럭.

나도 모르게
봄처럼
그 사람에게 날아갔다.

얼씨구! 사랑이 꽃을 피웠다.
꽃이 웃는다.

마음의 건너편에 있는
화난 감정도 써보세요

기쁨은 웃음을 만들고 웃으면 행복해집니다. 반대로 외로움과 슬픔이 쌓이면 분노를 만듭니다. 성내며 살면 불행해집니다. 기쁨과 슬픔을 반반씩 나눠 쓰면서 사는 것이 인생인데, 기쁨에 가려 미움 받는 슬픔의 감정을 도와줘야 합니다. 외로움과 분노의 감정을 달래고 토닥여 다시 일어서게 해야 합니다. 마음의 반대편에 서서 고개 숙이고 있는 화난 감정에게 손을 내밀어야 합니다.

살다 보면 화나는 일이 생기기 마련입니다. 그리고 누구에게나 그런 일은 어김없이 찾아옵니다. 어느 날, 나에게도 울퉁불퉁한 화가 찾아왔습니다. 길을 걸어도 음악을 들어도 쉽게 풀리지 않아서 습관처럼 붓을 들어 이런저런 생각 없는 글씨만 그어댔습니다. 그러다 나도 모르게 쓴 '못난 놈'이라는 세 글자를 보고 웃음이 났습니다. 그냥 위로가 되었습니다. '그래, 다시 시작하자' 하는 마음이 생겼습니다.

속으로 삭여야 하는 우울하고 답답한 마음이 들 때, 마치 욕을 한바탕 퍼붓듯 글씨를 쓰고서 종이를 구기고 찢으면 속이 시원해집니다. 문득 '성난 감정을 쓰고 지우고 구기고 찢어버릴 글씨도 필요하구나' 하는 생각이 들었습니다.

고함을 치고 욕하고 싶은 마음을 글씨로 써서 풀어주는 것입니다. 이렇게

글씨는 사람의 마음으로 들어가 대신 소리치고 함께 울어줍니다.

아픔과 외로움으로 쌓인 부정적인 감정을 글씨로 써봅시다. 쓰는 시간과 행위를 통해 마음의 상처를 치료할 수 있습니다. 그렇게 글씨를 쓰는 동안에는 자신에게 집중할 수 있습니다.

막혔던 숨통이 트이고 후련해지며 부족했던 것에 대한 반성도 하게 됩니다. 욕심이 줄게 하고 있는 그대로 보게 합니다. 겉이 아니라 속을 보게 하고 모자라고 부족한 점보다 장점을 기억하고 인정하는 마음이 들게 합니다.

글씨를 쓰는 시간은 이렇게 혹시 보지 못했을 감정을 보게 합니다. 오해와 불신의 나쁜 감정은 슬그머니 연기처럼 사라지게 하고 이해와 긍정의 좋은 감정을 새싹처럼 돋게 합니다.

흔들리는 것을 보면 바람이 부는 방향을 알 수 있습니다. 사람의 마음도 그리 쉽게 알 수 있다면 얼마나 좋을까요? 그럴 수 없기에 있는 그대로 말하게 해야 합니다.

따사로운 햇살에 눈이 녹고, 눈 녹은 길은 걷기가 편안합니다. 그래서 풀어주고 보듬어야 합니다. 좋지 않은 감정이 쌓이면 희망은 쫓거나 갈 곳이 없어집니다. 화가 난 마음을 혼자 오래 두지 않도록 다독거리고 위로해야 합니다.

머쓱해하며 서성거리는 성난 마음이 제자리로 돌아올 수 있도록 내가 나를 말하게 하고 그 말을 들어주며 울분으로 굳어진 감정을 풀어주고 자존감을 회복하게 해야 합니다.

빠르게 달려가는 것도 좋지만 챙기며 가야 합니다. 달려가다 놓치고 만 마음의 건너편에 있는 화난 감정도 챙기며 함께 가야 합니다. 말로 담을 수 없는 쓰라린 그 감정을 글씨로 쓰고 구기고 찢다 보면 웃음이 살아날 것입니다. 웃는 날이 더 많아질 것입니다.

울음범벅 웃음범벅

슬픔과 기쁨,
이것이 반반.

우리 인생은
지지고 볶고
범벅되며 사는 것.

그게 사는 것.

'꼴'값을 떠는
글씨를 쓰세요

남에게 보여주기 위한 인생은 행복할까요? 나를 감추고 더 많은 가면을 쓰는 시간이 즐거울까요? 가면은 화려할 뿐 내 진짜 모습을 보여주지는 못합니다. 나의 진정한 가치를 가릴 뿐입니다. 거짓은 스스로 가장 슬픈 나를 만들게 합니다. 사랑하지 않고 피우는 꽃은 금방 시듭니다. 사람의 모양도 글씨의 모양도 나를 그대로 드러내야 아름답습니다.

모든 생명이 그렇듯 사람은 저마다 다릅니다. 생김이 다르고 소리가 다르고 생각이 다릅니다. 그리고 각자의 관심과 능력이 다릅니다. 있는 모습 그대로 살아가야 더 행복한 삶인 것을 이미 알고 있지만 우리는 그렇게 살지 못하고 있습니다. 틀 속으로 들어가 그 안에서 춤추고 있습니다. 틀 밖에서는 어떻게 해야 할지 몰라 나오려 하지 않습니다. 틀에 맞추며 틀 속에서 안심하고 있습니다.

글씨를 쓰는 것도 마찬가지입니다. 남의 글씨를 자기 것처럼 쓰는 것은 남의 옷을 훔쳐 입는 것과 같습니다. 하나도 예쁘지 않습니다. 그런데 모방하고 따라 합니다. 점점 화려하게 치장하며 훔치고 가리기에 바쁩니다.

이러한 수고로 쓴 글씨는 사랑하지 않고 피우는 꽃처럼 금방 시들 뿐입니

다. 남의 것을 쫓다가 얼마 못 가 지쳐 쓰러지고 포기하게 됩니다. 먼저 나 자신과 자신의 것을 소중하게 여겨야 합니다.

살면서 저절로 길들여지고 만들어진 나의 것, 그 글씨부터 다듬고 보태고 버릴 건 버려야 합니다. 그러면 더 멋지고 아름다운 글씨를 쓸 수 있습니다. 자연스럽게 내 것을 표현해야 가장 아름답습니다. 인스턴트 통조림처럼 똑같다면 맛도 다를 게 없고 빈 깡통처럼 소리만 요란합니다.

나만의 맛과 소리를 내기 위해서는 그만큼 내 것이어야 합니다. 그것이 가장 독창적입니다.

또한 더 많은 글씨를 고민하고 연구하는 열정과 몰두가 필요합니다. '나는 글씨를 못 써'라는 볼품없는 생각이 볼품없는 글씨를 쓰게 합니다. 내세울 게 없다고 생각하지 말고 '개성 있고 멋져'라고 생각을 바꿔야 합니다.

생각이 바뀌면 창조하고 몰두하는 시간이 더 즐겁고 행복하게 변합니다. 이렇게 틀을 깨려는 생각과 노력으로 만들어진 글씨는 '꼴'값을 저절로 높입니다.

글씨를 쓰는 일을 업으로 삼아 작가의 길을 가고자 하는 사람은 더더욱 꼴값의 의미를 깊고 단단하게 새겨야 합니다. 돈이 아닌 꼴이 앞에 있어야 합니다. '나'라는 존재의 꼴값도 '글씨'의 꼴값도 자신이 만들어내는 것입니다.

그러니 남과 다른 맛과 멋을 내는 글씨를 써야 합니다. 이렇게 꼴값을 떠는 멋글씨 작가의 모습이야말로 가장 아름다우며 본받을 만한 꼴값일 것입니다.

글씨도 주인을 닮아갑니다. 겉멋이 든 사람의 글씨는 요란하고 시끄럽습니다. 진심으로 쓰는 사람의 글씨는 사랑이 넘치며 오래도록 여운이 남고 소유하고 간직하고 싶습니다.

'나'라는 존재를 먼저 사랑하시기 바랍니다. 진심이 담긴 글씨를 써보시기 바랍니다. 글꼴을 연구하고 찾기를 게을리하지 마시길 바랍니다.

내가 쓴 글씨가 밤하늘의 별처럼 감성을 수놓는 상상을 해보시기 바랍니다. 사람에게 웃음과 행복을 줄 생각만 해도 기분 좋아지는 꼴값을 떠는 글씨, 꼭 써보시기 바랍니다.

나를 사랑합니다

나의 생김이 나이고
나의 소리가 나이고
나의 냄새가 나입니다.
나는 하나의 존재입니다.

나는 이름이 있고
나는 마음이 있고
나는 희망이 있습니다.
나는 하나의 생명입니다.

나는 단 하나의 꽃이며
나는 단 하나의 사랑입니다.

나는 그런 나를 사랑합니다.

광화문글판과
글씨 이야기

　늦은 밤, 어느 회사의 식품 이름을 쓰다가 문득 '글씨 쓰는 것이 내게 참 즐거운 일이구나' 하는 생각이 들었습니다. 글씨를 쓰는 일은 오로지 시작도 나이고 마무리도 나입니다. 그래서 가끔 내가 가장 외로운 사람이구나 하는 생각도 하게 됩니다. 그렇지만 글씨에 대한 생각과 고민을 하며 고통을 즐기는 나를 보며 '나는 참으로 글씨 쓰는 것을 사랑하는구나'라는 생각도 하게 됩니다.

　상업적인 곳에 사용되는 글씨는 과하게 또는 넘치게 아름다움과 멋에 비중을 두고 쓰기도 합니다. 그래서 광고 분야의 글씨는 쓰는 재미가 쏠쏠하기도 합니다. 때때로 연구했던 글꼴을 슬며시 꺼내어 반응을 보는 기회로 삼기도 합니다. 그러던 어느 날 교보생명 '광화문글판'을 쓰게 되었습니다. 그런데 광화문글판의 글씨는 나에게 즐거움을 주지 않았습니다. 대신 글씨를 보는 다른 눈과 마음을 주었습니다.

　20년이 넘도록 변함없이 희망을 전달하며 세상을 밝게 만들어주는 광화문글판은 이제 독보적인 '감성문화'로서 사람의 마음에 감성의 꽃을 심고 있습니다. 그리고 여러 관공서와 기업들이 저마다 다른 이름의 글판을 만들어 사람들에게 용기와 위안을 주며 바쁜 도시의 삶에 쉼표가 되어주고 있습니다.

이러한 글판의 글씨를 쓰는 시간은 나에게도 위로가 되었으며 매우 큰 행복입니다.

상업적인 곳에 사용되는 글씨와 달리 광화문글판과 같은 공익적인 목적의 글씨를 쓸 때는 마음가짐이 달라져야 합니다. 써야 하는 글의 전문을 지니고 다니며 가능한 많이 보려고 노력합니다.

그러면서 한 글자 한 글자마다의 뜻과 의미를 제대로 이해하려고 노력합니다. 또한 문장의 전체를 보며 이미지를 그리고 낙서를 하듯 글꼴의 특징을 잡고 안정적인 흐름을 찾기 위해 스케치합니다. 그러고 나서 붓을 잡고 글씨를 씁니다.

건물의 외벽에 설치하는 글판은 멀리서도 한눈에 읽을 수 있어야 하며, 남녀노소 누구나 제대로 읽을 수 있어야 합니다. 그래서 또렷하게 보이는 글씨를 써야 합니다. 한눈에 감성이 돋고 감동이 밀려와야 합니다.

이게 무슨 글자인지 생각하게 하는 가독성이 없는 글씨, 즉 읽기 어려운 글씨는 감상하는 사람의 미간을 찌푸리게 하며 얼굴을 밉게 만듭니다.

'글씨가 글귀를 방해해서는 안 된다는 것, 보여주려고만 하면 오히려 해가 된다는 것'을 알게 되었습니다. 지루할 수도 있는 이런 과정을 겪으면서 글씨에 대한 생각이 조금씩 바뀌게 되었습니다.

글씨를 쓰는 마음과 글씨 그 자체를 더 내려놓아야 했습니다. 아쉽지만 글씨가 주연이 되는 것을 포기해야 했습니다. 글귀를 잘 전달하는 아름다운 조연의 역할을 맡아 글을 쓴 사람, 글을 읽는 사람을 주인공으로 만드는 글씨를 써야겠다고 생각하게 되었습니다.

단 한 사람이라도 감상하는 사람을 생각하는 글씨를 써야겠다고 생각했습니다. '좋은 글씨는 사람을 생각하는 마음을 담아야 하며, 사람에게 이로워야 한다는 것'을 알게 되었습니다.

사람끼리는 상대를 이해하고 서로 배려하면서 더 깊은 사이가 됩니다. 글씨도 그렇습니다. 글씨도 써야 할 내용과 쓰일 곳을 이해하고 배려하면서 쓰면 더 좋은 글씨가 됩니다.

이렇게 고운 마음이 담긴 글씨는 참 아름답게 봄처럼 빛날 것입니다. 참 멋들어지게 꽃처럼 피어날 것입니다.

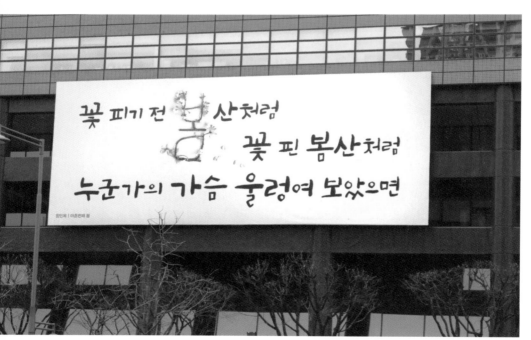

광화문글글판 2015년 봄편, 박병철 글씨

꽃보다 봄보다

몸을 낮추고
자세히 보니
글쎄, 보이잖아요!

새 옷 입고
불쑥 뚫고 나와
글쎄, 부르잖아요!

꽃이요! 봄이요!

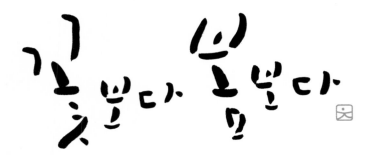

마음 담은 글씨

1판 1쇄 인쇄 2015년 3월 25일
1판 1쇄 발행 2015년 4월 1일

지은이 박병철
펴낸이 김성구

책임편집 김민기
단행본부 박혜란 박유진 이미현 김동규
디자인 여종욱 문인순
제 작 신태섭
책임 마케팅 손기주
마케팅 최윤호 송영호 차안나
관 리 김현영

펴낸곳 (주)샘터사
등 록 2001년 10월 15일 제1-2923호
주 소 서울시 종로구 대학로 116 (110-809)
전 화 02-763-8965(단행본부) 02-763-8966(영업마케팅부)
팩 스 02-3672-1873 **이메일** book@isamtoh.com **홈페이지** www.isamtoh.com

ISBN 978-89-464-1895-0 03600

이 도서의 국립중앙도서관 출판시도서목록(CIP)은 e-CIP 홈페이지
(http://www.nl.go.kr/cip.php)에서 이용하실 수 있습니다. (CIP제어번호: CIP2015008431)

값은 뒤표지에 있습니다.
잘못 만들어진 책은 구입처에서 교환해 드립니다.